水龍與生活工藝 特輯

台灣工藝 21
TAIWAN CRAFTS

目錄 CONTENTS

作者／蔣惠敏 攝影／楊豔萍

1

封面故事 COVER STORY

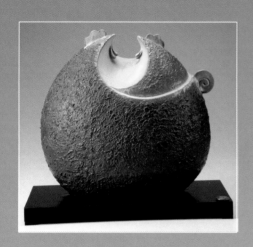

此作「擁抱」為台灣陶藝家白木全的作品，以簡潔線條表現主題精神，傳達公雞與母雞的互動關係與意境之美，細膩生動，有「技」的靈動與「藝」的趣味。

The piece made by Taiwanese ceramicist Pai Mu-Qyuan, vividly conveys the beauty of the interaction between the hen and the cock with well-executed strokes and lines, which are a demonstration of vibrations from techniques and humor from art.

作品：擁抱
作者：白木全
取材：苗栗土
技法：還原燒1250度
尺寸：50 × 22 × 45 公分

Title ： The hug
Artist ： Pai Mu-Qyuan
Material(s): Miaoli clay
Technique(s): Reduction-firing at the temperature of 1250℃
Size ： 50 × 22 × 45 cm

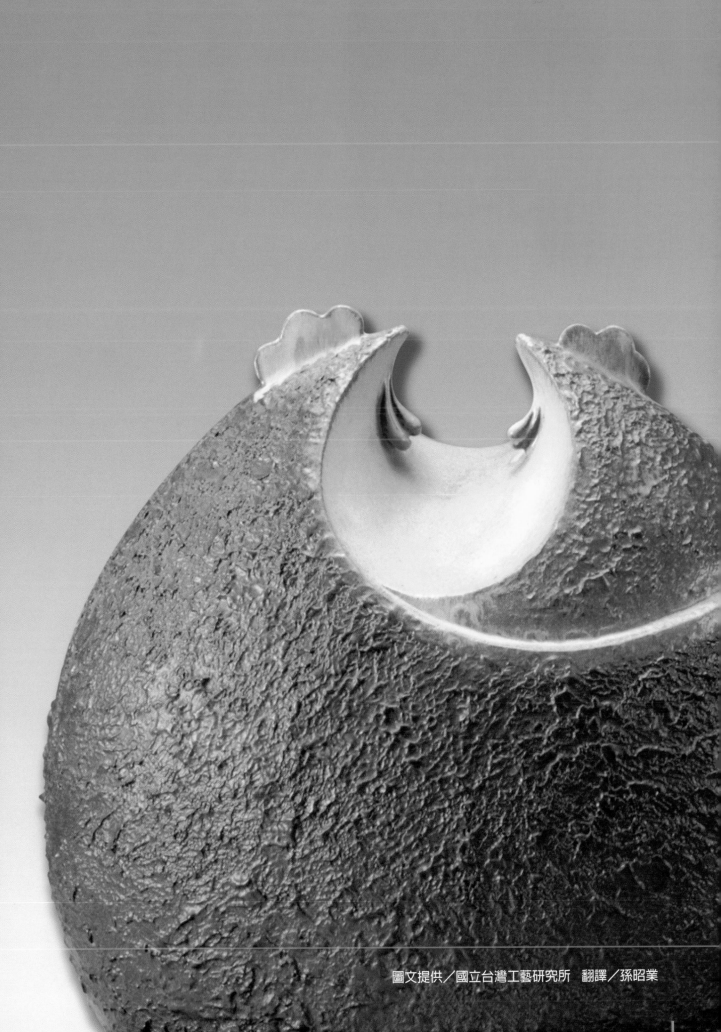

圖文提供／國立台灣工藝研究所　翻譯／孫昭業

顏水龍的 1940 年代

在過去的顏水龍相關研究中，1940
年代是較少提起的一段，尤其是任教於
台灣省立台南工業專科學校(今成功大
學建築系)的五年(1944－1949)。本文
概述顏水龍在 1940 年代於台南一帶推
動工藝經過及進入今成功大學建築系任
教過程，並論此時期經歷對顏水龍教授
一生的影響。

文 陳凱劭
（成功大學建築系博士生）

顏水龍（1903－1997）是台灣國寶級畫家、工藝先驅，被譽爲台灣第一廣告人。得享高壽，親身經歷台灣本土化及民主化，亦留下許多訪談文字及音像記錄；由雄獅美術、藝術家出版的顏水龍傳記畫集，都在生前出版。

惟筆者在考察顏水龍教授相關研究資料時，發現顏水龍教授在今成大建築系任教(1944－1949)期間文字記錄，只以簡單幾字帶過，亦未登錄此段時期之作品；過去的成大建築系史資料，只存顏水龍教授姓名，而無事蹟；全系師生，幾乎無人知曉本系創系初期，曾有一位知名藝術家待過。於是筆者興起查考這段歷史的念頭，一方面補充顏水龍研究中的空白，一方面也是補充成大建築系創系六十年(1944－2004)系史資料的空白。今就1940年代顏水龍教授幾項重要事件，爲文記之。筆者寫作是考察成功大學人事資料室近六十年前檔案，及訪談顏水龍教授在這段期間的門生、同事之後代家屬及同事等。

友人致贈顏水龍的工藝品。
（提供／國立台灣工藝研究所）

1940年代初期：
在台南市從事工藝指導

顏水龍教授在1941年退出自己在1934年參與創辦的台陽畫會運作（戰後又重新加入），專心從事手工藝調查及指導，加入「台灣造型美術協會」（注1），1941年3月在台北市教育會館舉辦展覽會，顏水龍提供油畫「北海公園」六幅，及實用工藝試作「竹製客廳用椅」、「草製手籠」等工藝作品。並在北門學甲地區創立「南亞工藝社」、在台南成立「台南州藺草產品產銷合作社」，在關廟組織「竹細工產銷合作社」；還常往來於日本、台灣之間（注2）。

1942年起，日本政府實施戰時油畫顏料配給制度，無論台灣島內或日本本地皆如此，畫家必須憑登記領用，任何人都不准隨便拿到顏料。即使在戰後，台灣的物資及經濟狀況皆未理想；整個1940年代，除了以台灣省美展評審身份於省展展出的油畫作之外，顏水龍的油畫創作量極少。今可考據的顏水龍畫集雖有油畫作品年代標明1940年代所作，但畫作簽名卻是北京話的S. L. Yen。顏水龍的畫作，在日本時代簽名是日文發音的Gan，從日本紀元的2603年（即公元1943年），終戰後到1950年代中期，則是簽台語發音的Gang，1950年代中期以後才改簽北京話發音的Yen。推測這類標明年代為1940，簽名卻是S. L. Yen畫作是1940年代完成構圖或速描草稿，但因無油畫顏料，遲至十多年後才上色完成。

1942年底，顏水龍與台南望族金秋治女士結婚，其時虛歲已四十；1943年初，顏水龍在台南市自費成立「竹藝工房」，招聘優秀工人數名，試製各種合於現代生活風格的成品，以資業界參考，一方面對消費者積極宣傳竹製品的優點，但創立不久，被美軍空襲，化為烏有。1943年3月至4月，日本民藝館長柳宗悅來台灣考察手工藝一個多月，顏水龍以台灣工藝指導家身份陪同介紹，同行的尚有《民俗台灣》的編輯金關丈夫教授及攝影松山虔三。顏水龍並致贈自己蒐集的台灣本土工藝品給柳宗悅帶回日本。1943年，辭去日本廣告公司之兼職，專心在台南從事工藝指導及家庭生活。

淡水晨曦，顏水龍繪，1975。
（提供／國立台灣工藝研究所）

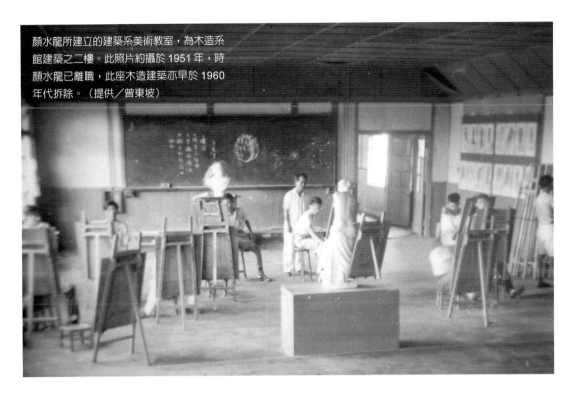

顏水龍所建立的建築系美術教室,為木造系館建築之二樓。此照片約攝於 1951 年,時顏水龍已離職,此座木造建築亦早於 1960 年代拆除。(提供/曾東坡)

1943 年:
應聘台南工業專門學校建築學科助教授之經過

　　1943 年 8 月,台灣總督府台南工業專門學校,決定成立土木、建築兩學科;校長佐久間巖,任命曾任台北工業學校建築科教諭及校長的千千岩助太郎教授(Chijiiwa Suketarou, 1897-1991),主持創系事務。建築學科除工程專業師資外,需一位美術教授,負責徒手畫、水彩、模型素描、藝術史、美術工藝史等課程;顏水龍得知此消息後,就前去應徵。

　　顏水龍留學日本東京美術學校研究科,並曾赴法國巴黎深造,且早於 1934 年擔任台灣教育會主辦的台灣美術展覽會審查員(評審),已是台灣重要畫家;同時又有工藝美術設計、廣告設計的背景,極適合在建築系任教。顏水龍條件雖然優越,但仍有缺憾,顏水

千千岩助太郎(1897－1991),1944 年聘請顏水龍到今成功大學擔任專任美術助教授的關鍵人物,亦為台灣高砂族原住民建築研究的泰斗。
(提供/千千岩家屬)

龍並非日本國內地人,是台灣本島人。當年在台南高等工業學校之教職員工約百人,台灣人不到五位,較著名者有林茂生博士(台灣人第一位哲學博士,美國著名教育學者杜威之門生;終戰後轉往台大,不幸死於二二八事件),潘貫教授(終戰後轉往台大化學系,為第一位台灣人中研院院士)等人。台灣人想進高等學府教書,條件、能力需高於日本人才有機會。

　　但是,建築學科創科主任千千岩助太郎教授,並未考量族群因素,決定聘任顏水龍為助教授(同今之副教授)。原因是千千岩教授曾向留學法國的友人打聽顏水龍的為人,友人對顏水龍有極正面的評價;經面談之後,才發覺顏水龍早在 1930 年代就從事台灣高砂族原住民藝術考察,並有許多收藏及研究成果。

　　千千岩助太郎正是台灣高砂族原住民

建築研究的泰斗（注3），當時已完成高砂族九族調查，並已展開台灣傳統寺廟建築、民家建築之考察。兩人興趣相近，都是台灣本土文化的愛好者，一拍即合，相談甚歡；千千岩正式聘任顏水龍到即將創辦的建築學科擔任專任助教授。並奠定此後兩人長達五十年的友誼。

1944年：
負責台南赤崁樓古蹟整修之彩繪油漆工事

顏水龍西畫出身，留學日法兩國。所熟習之西洋油畫技法及用料，與台灣傳統建築彩繪油漆，其實是大異其趣，涇渭分明。

顏水龍曾在1944年參與台灣最重要古蹟台南赤崁樓的整修，這在過去顏水龍研究甚少被提及。與顏水龍教授同輩的其他台灣西畫家中，另有李梅樹教授，後半生亦曾投入主持其家鄉三峽祖師廟重建。

顏水龍進入建築學科後，因具有工藝考察及指導的背景，被科主任千千岩助太郎教授指派，負責赤崁樓維修工程中的油漆及彩繪部份。

千千岩助太郎原本定居台北，任職於總督府營繕課，1943年被總督府派到台南，主持赤崁樓古蹟維修，才有機會與台南高等工業學校校長會面，進而擔任建築、土木學科籌辦人，千千岩獲聘為建築學科主任時，赤崁樓工事尚未開工，故需兩邊兼顧。本次赤崁樓解體整修，修復前有考古歷史調查，團隊是當年台灣相關領域最高級官員及資深學者專家所組成，且規劃、施工之時，為太平洋戰爭吃緊之

際，物資、人力缺乏，總督府方面仍決心修復赤崁樓，實屬台灣古蹟修復空前絕後之舉。團隊成員有：

1.設計總負責人：大倉三郎（1900－1983）（注4）：總督府營繕課長，日本時代台灣營建體系最高官員。

2.考古總負責人：山中樵(1882－1947)：總督府圖書館長；日本時代文化、歷史、考古方面最高層級官員，擔任館長十六年，多次向總督提議應保存台灣重要史蹟。

3.施工負責人：千千岩助太郎(1897－1991)，當年台灣最資深的建築學教授，有施工、設計、考察測繪台灣原住民建築十多年之經歷。

4.油漆：顏水龍(1903－1997)。

5.施工圖、調查：主要是當時台南市役所土木課技士盧嘉興。

顏水龍負責的是赤崁樓文昌閣解體修復後的油漆及彩繪，事先有進行色彩考證的研究。顏水龍在台南市從事多年工藝指導，對台灣傳統建築彩繪的用料油漆亦有研究，並熟識台南一帶彩繪匠師，於是募

《民俗台灣》第三卷第五號，頁12；顏水龍手繪的「工房圖譜」，角細工，1943.05。
(提供／陳凱劭)

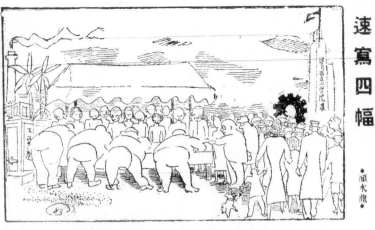

速寫四幅 ・顏水龍・

○暇不接應處名簽，龍馬水車

車水馬龍，簽名處應接不暇：登於 1947 年 1 月 26 日中華日報。此速寫畫的是成大成功校區大門口的展覽會簽名處，後方煙図是工學院的實習工廠；右方高塔位於今成大勝利校區大門，是該次展覽會的精神地標。(提供／陳凱劭)

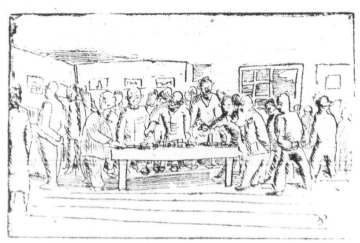

來將望希，設建談，型模看

看模型，談建設，希望將來：登於 1947 年 1 月 26 日中華日報。此速寫畫的是建築系館內的校園規畫模型展，其中光頭穿軍服者聽人簡報者，是當年台灣省行政長官陳儀，手指模型講說者，為校長王石安。(提供／陳凱劭)

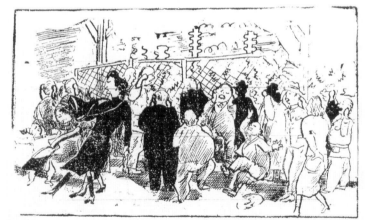

○驚震眾觀，驗實氣電

電氣實驗，觀眾震驚：登於 1947 年 1 月 26 日中華日報。畫的是電機工程系的電氣設備展。（提供／陳凱劭)

，膽吊心提，橋線鐵過

過鐵線橋，提心吊膽：登於 1947 年 1 月 26 日中華日報。此速寫畫的是土木系搭建的鐵索橋。（提供／陳凱劭）

集一群資深匠師，在1944年底完成赤崁樓整修的彩繪、油漆工事。

惟赤崁樓在1960年代、1990年代經兩次大修（皆由成大建築系教授主持），彩繪早已重做，顏水龍1944年主持的赤崁樓彩繪，今已不存。

1940年代後期：
在今成功大學建築系任教經過

建築學科創立於1944年4月（日本學制，每年四月為學年之始），第一回學生四十名，只有五名台灣學生，其他三十五名是來台日人子弟。在今成大建築系的美術教授職位，是台灣島內第一個大學（專科）以上的美術教授職缺，顏水龍之前已有多位台灣前輩畫家到中國或日本擔任美術教授，但顏水龍是台灣島內第一位大學級美術教授（注5）。

開學後半年，戰爭進入吃緊階段，所有學生被徵召入伍學習戰鬥技能；顏水龍也被徵召到陸軍經理部，藉顏水龍曾從事手工藝設計的背景及人脈，幫物資缺乏的軍隊，製作以農產品、植物所編成的臨時性物資如竹水筒、偽裝網、利用植物染料染內衣等等。

1945年8月，戰爭結束，日本學生紛紛返國，部份日本教授也隨即返回日本。學校一時之間無法募集足夠的教授維持校務運作，故留任部份日本教授。科主任千千岩助太郎教授被今成功大學的終戰後首任中國人校長王石安留任。接收後顏水龍一度被降為講師，但很快又升為副教授。

顏水龍在建築系開授課程是徒手畫、模型素描（模型指的是石膏像）、藝術史、

工藝史，因戰爭時期及戰後，油畫顏料難以取得，故未開設顏水龍最拿手的油畫課程。工藝史的教科書是日本民藝家柳宗悅1942年寫的《工藝文化》，至今成大總圖書館尚有這本顏水龍指定學校購買，1946年完成編目上架的書；惟1947年228事件之後，省政府教育廳嚴禁以日文教學或使用日文講義，故此課程改以顏水龍自1930年代中期開始的台灣本土工藝考察記錄為主要教學內容及講義，這些整理過的文

陶花器，顏水龍繪，1984。
（提供／國立台灣工藝研究所）

這四幅漫畫，未見於過去顏水龍的研究、專書之中。顏水龍教授的筆觸線條，活潑生動幽默，更勝於之前日本壽毛加牙粉廣告，及 1943 年投稿《民俗台灣》中的幾幅「工房圖譜」的速寫作品。

1946 年底學校升格為工學院之後，需要一新的校旗、校徽；這項工作落在校內惟一的美術教授顏水龍身上。顏水龍設計校徽也沒有太多思考，先決定採用倒三角形，再設計校名字體（此字體在顏水龍所屬的台陽美術協會的海報及刊物上經常見到，因顏水龍為台陽資深會員中惟一具有平面設計實務經驗者，所以台陽美協創立六十多年來，許多平面設計的工作皆由顏水龍負責），再擺上自日本時代 1931 年創校即沿用的鳳凰五瓣花瓣形狀；因為台南市在日本時代，市區最常見的行道樹即鳳凰木，此鳳凰花的形狀至今仍是成功大學校徽的主要構成，亦為當今台南市徽，台南市各級學校校徽的主體。一直用到 1953 年校方公開徵求新的工學院徽為止。

1947 年 4 月，228 事件後，千千岩助太郎教授等被留任的日本教授，全數被遣返。國民政府規定離境的日本人，每人只得帶三件行李。千千岩助太郎在台二十二年的大量台灣高砂族原住民建築考察資料，只能暫寄同事顏水龍家中。顏水龍並擔任建築工程系代理系主任到九月，原先一起創系的夥伴，只剩顏水龍一人。4 月 10 日：教育廳通令限期禁絕沿用日語文教學，違令者即予解聘，校長及教務主任併予連帶處分，顏水龍自 1903 年出生，國家認同毫無疑問皆是日本人。藝術思考皆以日語為之，日常生活思考則偶以台語，

字、圖像記錄，收錄在顏水龍離開學校後，1952 年出版的《台灣工藝》一書。

1946 年 12 月，學校舉辦升格展覽會，慶祝從專科學校升格為省立工學院，開幕當天由台灣行政長官陳儀南下親自主持。建築系負責全校展覽規劃，在建築系館內亦有展覽。顏水龍教授提供自己油畫作品，與學生作品一起展覽。1947 年 1 月，台南的中華日報刊出了升格展覽會專輯，登出四幅由顏水龍教授執筆的速寫。

1945年起，要開始重新學習北京話。禁絕日語，語言溝通出現困難，這也是那個時代的台灣人共同經驗；所幸美術課程多是動手實作，此時學生大多數仍是台灣籍，雖通令不得講日語，仍可用台語輔助溝通。

建築系新進教授陸續到校，例如日本東京大學畢業的陳萬榮教授（嘉義人）；畢業於日本京都大學的溫文華教授自1947年9月起擔任系主任（廣東旅日華僑）；及中國杭州藝專畢業，水彩專長的馬電飛教授；中國重慶大學畢業，原任東北大學建築系講師的金長銘教授等等。

顏水龍年輕留學日本時，因出身寒微，在日本半工半讀，曾得到東京美術學校教授的資助；日本歸來後再度啟程往法國巴黎深造，得當年台灣五大家族之二的霧峰林獻堂先生及鹿港辜顯榮先生資助。在成大任教期間，亦特別留意學生中經濟困難者；當年有學生梁瑞庭（1944年入學，1949年畢業，與顏水龍在成大期間相同，故師生情同父子；後為台南市開業建築師，現已退休）因家中變故，獲得顏水龍自掏腰包資助，並爭取一筆獎助學金，梁瑞庭建築師至今仍感念顏水龍。

這段在成大任教的期間，顏水龍課餘之暇仍在台南一帶指導工藝製作。平時在大學殿堂上與大學生倡談文藝復興、印象派、現代藝術及旅歐見聞，甚至談論留歐期間，聲名大噪的的德國包浩斯美術工藝建築學校。下課後又趕往鄉下與不識字老農討論手工藝的設計與製作。顏水龍因材施教，不因對方的身份地位而有異。顏水龍並未躲在學術象牙塔內，而是把工藝推廣當做社會運動般實踐。

顏水龍推動工藝振興，有促進台灣本土生活美學的意念在內；但筆者認為，顏水龍出身台南下營貧農家庭，與其他同輩台灣美術家多出身地主富商世家截然不同，在學成之後，人生規劃所思索的角度自然不同；筆者認為顏水龍內心深處，極希望由專業的設計指導，在不提高本土工藝產品材料成本、人工的前提下，卻可以大幅提高工藝生產的附加價值，以改善台灣基層農民的經濟。這也是顏水龍從事台

❶

灣工藝振興,最後雖未獲致全面成功,卻贏得歷史高度評價的原因之一。

1947 年,顏水龍參與創立台灣工藝品生產推行委員會;1948 年,顏水龍主辦工藝展覽會,徵募各地竹製家具,日常生活用品及裝飾品,供一般觀覽,俾使一般人士對竹製品發生興趣及能有深切認識,也對技術優良者贈與獎狀或紀念章,以資鼓勵。

1946 年 10 月,第一屆台灣省美術展成立,在台北中山堂揭幕,顏水龍被聘爲洋畫部審查委員,並提供作品參展;此後顏水龍長期擔任省展西畫部評審。第一屆洋畫部審查委員者尚有陳澄波、廖繼春、李梅樹、藍蔭鼎、楊三郎、李石樵、劉啓祥、陳清汾。除藍蔭鼎外,都是台陽畫會會員。1946 年 12 月,顏水龍曾召集一批台南地區的青年畫家,到台北省參議會大禮堂(日本時代台灣教育會館,戰後改爲省參議會、美國文化中心)舉辦小型美術展覽(注6)。

1.檯燈,顏水龍彩繪。
2.陶甕,顏水龍設計、雕刻,1991。
3.領帶,顏水龍設計,1954。
(提供/國立台灣工藝研究所)

顏水龍並未如其他同輩畫家，在家中開設私人美術研究所（畫室）指導門生。不過在這段期間，仍有年輕的美術愛好者拜顏水龍爲師學習；第一位是當年台南州立台南專修工業學校（設於校區內西南角，有獨立小校門，戰後改制爲成大附設高工）土木科畢業，擔任科助教的高雄畫家林天瑞(1927－2003)；因與顏水龍同校，故就近向顏水龍學習，到建築系美術教室旁聽學畫；1947年甚至還被顏水龍推薦到台北台灣省工藝品生產推行委員會任設計組員。林天瑞受顏水龍影響極深，1952年返回高雄，亦曾從事工藝設計、傢俱設計及室內設計；與劉啓祥（顏水龍留法的同學）等人同爲高雄美術研究會創會會員。

另一位拜顏水龍爲師的是台南畫家曾培堯(1927－1991)，1947年在台南公園寫生，被成大一位數學教授看到，發覺其有美術天份，於是介紹曾培堯向同校惟一的美術教授顏水龍學習水彩及素描，顏水龍帶曾培堯到建築系的繪畫教室指導素描；1949年顏水龍離開成大後，曾培堯繼續與1950年繼任建築系美術教職的郭柏川教授(1901－1974)學畫，並擔任郭柏川創立的台南美術研究會總幹事。

1949年：
宿舍被軍隊強佔事件

顏水龍在 1918-1920 年曾擔任故鄉下營公學校教職；之後長達二十多年，輾轉往來於日本、法國、台灣之間。1942年結婚總算才安定下來。1944年在今成功大學任教，大學教職工作穩定，社會地位亦高，本應享受家庭生活，精於創作。但1940年代的台灣，遭逢戰爭末期美軍轟炸，物資缺乏，日本戰敗，國民政府接收，之後的228事件，清鄉，白色恐怖，及國民政府在中國內戰中節節敗退，經濟崩盤等等。生活品質遠較1930年代的台灣爲差。228事件發生時，顏水龍曾巡視宿舍，約束學生勿噪動，還曾將學校內軍訓用的槍枝集中保管。

1949年初，顏水龍居住的宿舍（位於今公園路與公園北路交叉口，宿舍已不存），竟被國軍騷擾，威脅搬出，顏水龍不堪其擾。成大校史稿，1949年2月4日有記錄：王石安院長致函卓高瑄市長（註：台南市長），以本院副教授顏水龍等所住的宿舍，時有軍人前來騷擾，強迫遷讓，請市長轉請軍人勿來騷擾，以安定生活，安心工作。

前一年的228事件，顏水龍老友，亦是台陽畫會創會會員的嘉義畫家陳澄波，才被莫名其妙槍殺，恐怖記憶猶存。宿舍被佔一事雖向校方多次求援，校方亦透過台南市政府要求保護，但最後仍無力爭回。顏水龍因此事，搬離台南到嘉義，1949年7月辭去教職。顏水龍辭職極爲倉促，建築學系一時之間亦未找到接替的美術教授；接替顏水龍遺缺的美術教授郭柏川(1901－1974)（注7），於一年後才到建築系任職。

顏水龍搬離夫妻兩人共同故鄉，及從事手工藝指導近十年的台南，轉往台灣中北部發展。辭去教職後，繼續在民間從事工藝振興活動，實乃顏水龍一生之重大轉折。

顏水龍與成大畢業學生的往來

顏水龍在今成功大學任教五年，所教台灣籍學生並不多，僅四十餘人，現皆已近八十歲。第一回、第二回學生多是日人子弟，終戰後立即回日本。顏水龍教過的學生中，有幾位在畢業後仍與顏水龍教授有往來與合作。

第一位是高而潘建築師（注8）。高建築師1951年成大畢業，大一與大二正是顏水龍的學生。1956年到當年全台最大的基泰工程司（建築師：關頌聲）任職。1960年，基泰設計的台中市省立體專體育場，入口牆面，高而潘向老闆關頌聲建築師推薦自己老師顏水龍來創作與運動有關之主題壁畫。關頌聲建築師原與顏水龍並不認識，全因高而潘的促成。關頌聲建築師1960年就過世，未及看到壁畫施工與完成。

這面壁畫，原本建築師設定是油漆壁畫，但顏水龍教授思考再三，覺得若以油漆粉刷，無法在戶外保持久遠。顏水龍決定嘗試在旅法期間宗教建築常看見的馬賽克壁畫作法，以求能長遠保存，也不易褪色。

這幅1961年完成的壁畫，成了顏水龍教授一生創作近十多座膾炙人口的馬賽克壁畫之第一座。

高而潘建築師還促成了顏水龍教授另外兩座馬賽克壁畫，一是台北市YMCA永吉會館室內游泳池壁畫「連風和海都怕祂了」(1983)，及高而潘建築師擔任慈濟功德會花蓮慈濟醫院籌備委員時，向慈濟功德會推薦自己老師顏水龍創作大廳的壁畫「釋迦治病圖」(1986)。高而潘建築師在1960年代也曾向國立藝專美術科教授兼科主任施翠峰教授(1925－)，推薦顏水龍到國立藝專美術科兼課，使原本在社會從事工藝指導、擔任顧問近十年的顏水龍又重新返回學校課堂。高而潘建築師是顏水龍1944-1949年在成大任教時期學生中，對顏水龍一生影響最大的一位。

另一位與顏水龍教授有往來的學生是蔡柏鋒建築師（注9）。蔡柏鋒建築師在1960年代亦在國立藝專美術科兼任教職，

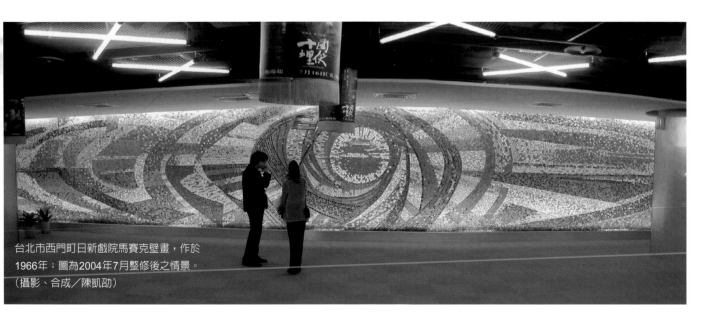

台北市西門町日新戲院馬賽克壁畫，作於1966年；圖為2004年7月整修後之情景。
（攝影、合成／陳凱劭）

與老師顏水龍同事擔任「基本設計」教學。蔡柏鋒建築師1966年設計台北市西門町日新大戲院，二樓大廳有片30公尺寬的牆面，也邀請老師顏水龍來創作馬賽克壁畫「旭日東昇」。這幅壁畫，是顏水龍一生壁畫中惟一抽象構圖者，與此段歷史背景有關。師生合作完成壁畫，也是台灣現代建築與公共藝術結合的佳話。

2004年初，日新戲院土地與建築轉賣，過年後即關門停業。筆者在報紙綜藝版看到這則不起眼新聞，覺得不妙，因近十年來台北市西門町有很多大型戲院被轉賣後拆除，改建高層商業大樓；這座壁畫很可能被怪手拆成一堆飛灰磚瓦及鋼筋。於是向台北市立美術館長黃才郎、中國時報記者丁榮生、台北市議員徐佳青（注10）緊急求援，如果戲院要重建，至少把壁畫切割另地保存。日新戲院新買主另因故決定戲院不拆，只需重新改裝；在北美館館長黃才郎出面與戲院買主晤談之下，這座壁畫所在的二樓大廳會在重新裝修時加大觀賞景深，加強燈光設計，並以此壁畫做新戲院的商標。日新戲院於2004年6月重新開幕，這座顏水龍製作的馬賽克壁畫已成為該戲院之鎮院之寶。

結語

1940年代的顏水龍，結束了之前二十年輾轉往來於日本、法國、台灣之間的獨身飄泊生活，重心移回故鄉台南手工藝的研究與指導，也結婚成家，並進入今成功大學建築系任教；原本應生活穩定，享受家庭生活，精於創作；並站在大學教授的至高點上，推動工藝的製作及設計。但是，1940年代歷經戰爭末期、戰後政權輪替、社會價值急劇轉變，物資缺乏，經濟民生惡化，高壓統治等惡劣的環境；顏水龍在成功大學的教職最後竟在宿舍被國軍強佔，恐怖無奈的氣氛下辭職，離開顏氏夫婦共同的台南家鄉，遷居北上。顏水龍的1940年代，整體來說是灰暗低沈的十年。

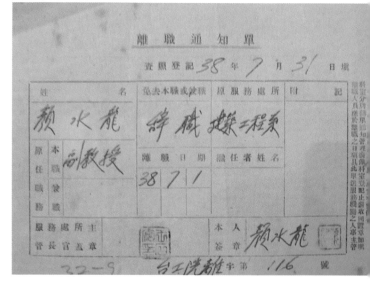

1949年7月，顏水龍在省立工學院建築工程系的辭職通知單。存於成功大學校史檔案室。（攝影／陳凱劭）

注釋

1.「台灣造型美術協會」，會員有張萬傳、陳德旺、顏水龍、范倬造、黃清埕、洪瑞麟、藍運登、謝國鏞等人。但此會因二戰戰事擴大而無法活動，終至解散。

2. 在日本時代末期非常重要的《民俗台灣》(1941-1945)月刊中的人事動態花絮，報導過顏水龍 1943 年以前多次赴日本東京行程的新聞。

3. 關於千千岩助太郎(1897-1991)生平事略，請參考本人網頁：台灣本土建築研究的先驅者：千千岩助太郎。http://kaishao.idv.tw

4. 大倉三郎之紹介，詳見：http://www.geocities.co.jp/Playtown-Bingo/5991/GOICHI/WHO/pro-okura.html

5. 陳澄波在 1929 年到中國上海擔任美術教授；王白淵於 1935 年應聘於中國上海美術專科學校，郭柏川 1938 年到中國北京擔任美術教授，張萬傳 1938 到廈門美專擔任美術教授。台灣第一個大學級的美術科系是戰後的 1947 年創立的師大美術系。

6. 此段記錄係引自 1997 年台灣省文獻委員會出版的《重修台灣省通志》卷十藝文志藝術篇；顏水龍與王白淵曾在 1960 年代初，共同參與過《台灣省通誌》中台灣美術發展史部份的編修，因通志的編纂是累積性的，所以先前的歷史記錄大部份仍會被重修者所保留。筆者推論 1946 年在台北參議會大禮堂的美術展覽記述，應是事件當事人顏水龍所親自執筆，雖然目前無從查考這項展覽詳細的參展者姓名及畫作主題，但被認為是戰後最初的台灣美術的展覽活動之一。王白淵（1902-1965），東京美校畢業，1955 年在《台北風物》發表「台灣美術運動史」專文，被認為是第一篇有系統台灣美術史寫作的重要文獻；王氏雖畢業於東京美校，屬顏水龍學弟，但未成為專業畫家，以社會運動家、作家、藝評家、工藝家自許，戰前戰後多次被捕入獄，並於 1955 年受延平學院創辦人朱昭陽之邀，在台北市開設延平補校附屬之工藝社。王白淵是與顏水龍資歷相仿且同輩的藝術家中，少數對顏水龍的工藝振興運動有極高評價者。

7. 郭柏川，就讀台北師範時受石川欽一郎影響，至東京美術學校深造，師事梅原龍三郎；曾與顏水龍等人共組台陽美協前身的赤島社畫會，後離開台灣，到日本、中國東北、北京擔任教職十二年，並未遇上 1934 年的台陽美協成立，終生未加入台陽美協，在台南自組台南美術研究會。

8. 高而潘建築師，1951 年省立工學院建築系畢業。是台灣戰後第一批本土培養的代表建築師之一。曾擔任台北市建築師公會理事長，代表作品有台北市立美術館、順益原住民博物館，台北市日僑學校等。

9. 蔡柏鋒建築師，1951 年省立工學院建築系畢業，與高而潘建築師同班。也是台灣戰後第一批本土培養的代表建築師之一。在 1960-1990，設計許多商業大樓，如戲院、辦公大樓、百貨，曾擔任台北市建築師公會理事長。代表作品有韓國大使館等。

10. 台北市議員徐佳青，在 2004 年初，出面與台北市工務局、文化局洽商，力主保存顏水龍 1970 年左右奉高玉樹市長之命製作的台北市立東門游泳池浮雕。原本此游泳池重建時，浮雕及外牆將一併拆除，在徐議員力爭之下，這座浮雕將會單獨保留，與未來新的運動中心共存。

大時代的顏水龍

從英國美術工藝運動國際化，談後殖民社會的知識份子。

　　將莫里斯、柳宗悅與顏水龍三人並排，雖然時空不同，然而莫里斯與柳宗悅不論家世、社會地位、團隊領導魅力，甚至身爲帝國子民的大時代背景竟都神似，而顏水龍最特別之處，在於他是後殖民社會的知識份子。

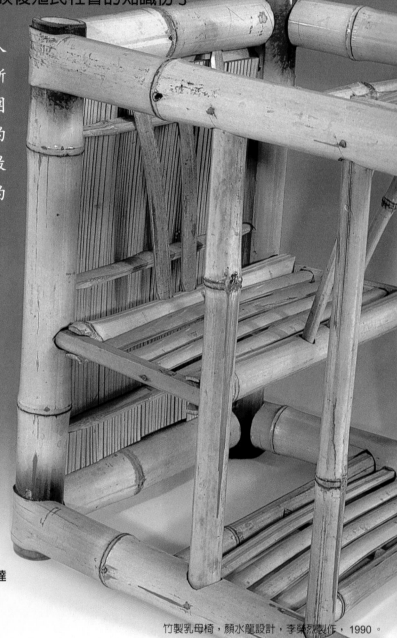

文 林媛婉（朝陽科技大學視覺傳達設計系助理教授兼系主任）

圖片提供／國立台灣工藝研究所

竹製乳母椅，顏水龍設計，李榮烈製作，1990。

2005 年是英國美術工藝運動（Arts and Crafts Movement）非常重要的一年。今年三月位於英國倫敦的維多利亞亞伯特博物館（Victoria & Albert Museum），將隆重推出英國美術工藝運動國際設計展（International Arts and Crafts）。維多利亞亞伯特博物館是全世界最重要的裝飾藝術及設計博物館之一，在1880年代英國美術工藝運動風起雲湧的時代中，扮演了設計師的靈感寶庫以及教育英國民眾提昇生活

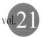

台北三連大樓馬賽克壁畫「竹林圖」，顏水龍設計，1984。
（攝影／林俊成）

品味的重要媒介，可說與英國美術工藝運動有深長淵源的關係。

英國美術工藝運動歷經了一百多年的歷史，不論從設計風格或人文思潮的角度已皆累積了相當的學術成果，而該博物館對於美術工藝運動的展覽介紹也從來不曾間斷過。

英國美術工藝運動國際設計展旨在展現全球視野下的英國美術工藝運動作品及其影響。就英國美術工藝運動這個研究課題而言，這是一個嶄新的角度。從英國到美國，北歐到日本，英國美術工藝運動一直都扮演著啓發一個國家面對工業化與現代化的重要思維與典範。在這麼大的研究範圍裡，以前的研究多將該運動視爲一個地域性、階段性的設計事件與風格，卻一直沒有人將這個社會改革與工藝設計的振興當成一個全球化的現象來看待。更沒有人仔細研究過這種理想被移植到不同文化之後，在各地作了怎樣的調整，開出了怎樣不同的花朵。美術工藝運動國際化這樣的學術觀點，是設計史的一項突破。在當前全球化議題，國際化與本土化並行，多元文化主義百花齊放的年代，這個展覽不論在展覽規模或是學術的深度，可說是設計界以及工藝界的重要盛事。

在這一波英國美術工藝運動國際化中，台灣也經由日本輾轉引進英國美術工藝運動的作品首度來台展出。我認爲英國美術工藝運動來得正是時候。它在台灣凝聚了過去十年社區總體營造的地方文化共識，工商製造業面臨轉型，以及政府推動生活工藝運動的當下，翩然到來，好比一位身經百戰的長者來到我們眼前，默默地開啓工藝文化在台灣生活品質的新紀元。而我們面對英國美術工藝運動的威廉‧莫里斯，則由日本民藝運動的柳宗悅連接到台灣的顏水龍先生這個脈絡來看台灣工藝振興的過程。

這三位人物是三個地區工藝設計的前鋒。他們同時也反映了知識份子在三個大時代經歷現代化的過程。我在這篇文章要強調的是醞釀英國美術工藝運動背後的時代背景與知識份子的關係,並以知識份子的角色來談台灣這個後殖民社會的顏水龍。我以這個角度來看顏先生,因為英國美術工藝運動雖然攸關設計與工藝的範疇,但其根源與終極目標遠不止於此。它是當地知識份子以社會的理想境界與人類未來命運為主旨的文化精英運動,其中涉及設計與社會理想、設計與文化認知等等問題。將莫里斯、柳宗悅、與顏水龍三人並排,雖然時空不同,然而莫里斯與柳宗悅不論家世、社會地位、團隊領導魅力、甚至身為帝國子民的大時代背景竟都神似,而顏先生最特別之處,在我的眼裡,在於他是後殖民社會的知識份子。

後殖民社會的知識份子

什麼是後殖民社會的知識份子?謝里法先生(2003)在「顏水龍百歲紀念工藝特展」專刊中深刻地描繪出,顏水龍及其同一代台灣藝術家的獨特時代性。「終其一生……(顏水龍)只能在藝術的創作中傳達時代轉變的訊息,卻無法表露真正的內心感受,因此這時期的畫家在台灣美術史上應視為在時代劇變下承受文化多層的衝擊,在徬徨中無所適從的一代」。謝里法指出日治時期以日本美術為標準的台展、聖戰美術,以及國民政府以中國傳統美術為文化認同的審美觀,造成美術價值在台灣的錯亂變化。

顏水龍先生享年九十有餘,教育養成訓練在日治之下的台灣與日本,中年以後經歷了國民政府來台執政,晚年則目睹台灣本土意識逐漸高漲的年代。一個遭逢政

竹製家具手稿,顏水龍繪,1954。

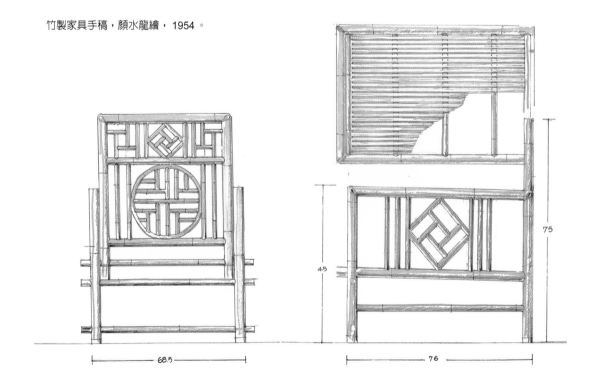

治體制變遷時代下的文化人，經歷了日本與法國流離的歲月，回鄉之後則長期經歷戒嚴統治的政治氛圍，一生的場景好比台灣近代史的縮影。就後殖民文化理論所言的政治與文化思維，顏水龍先生是一位典型的後殖民知識份子。

後殖民文化理論將殖民的概念與經驗分為三個階段。第一階段指的是殖民帝國以軍事或政治的手段統治他人土地及自主的權力。十九世紀孕育出工藝美術運動的大英帝國，挾其強大軍事力量，成其日不落帝國霸業，即是殖民帝國的最佳例證。第二階段的殖民指的是第二次世界大戰之後，許多舊有的殖民地紛紛獨立，雖然表面上獲得獨立取得國家主權，卻由於政治內鬥或經濟落後等原因，仍然依賴著原殖民帝國。這種原殖民帝國雖表面離開了殖民地，卻無形地操控著殖民地的政經大局，是另一階段的殖民現象。這其中以美國延續大英帝國的舊殖民力量，展開對於第三世界國家政治與經濟的干預控制為代表。

相對於以上所談的政治經濟介入的殖民方式，第三階段的後殖民觀點關注的是殖民帝國與殖民地的文化價值觀的控制與影響。前階段的殖民經驗來自軍事政經的強制，而後殖民階段所談的則以文化政策為主，如殖民帝國如何挾其強勢的語言、教育或媒體優勢，進行對於其他國家或特定族群的思想控制（陶東風，2000）。

台灣就是一個經歷如上所述的殖民三階段的例子。當代台灣社會所呈現的是一個文化認同混雜的局面，其所經歷的複雜政治勢力，顯示於文化的表象，包括了中、日、美交相雜的洗禮。台灣這個南島住民居住地域，曾是中國南方移民的落腳地，是中、日政治衝突下的犧牲品，也是中、美政治牽引較勁的觀測站。日本挾其西化成果在亞洲擴展殖民帝國野心，使得台灣經歷日本以軍事政治及教育文化的殖民手段統治，喪失了自主的權力以及認同感。在日本統治的五十年發展至今，展現在台灣的社會現實就如後殖民文化理論所分析的殖民三階段。首先呈現的是日治佔領期間土地資源的佔據與控制，第二階段則是雖然光復領土，卻仍然受到美、日政治經濟幕後的部分主導權操控。最後則經歷了後殖民文化理論所談的第三階段，殖民國藉由佔領期間所推展的教育文化制度，對於當今台灣人民的價值判斷與生活方式依然擁有強勢主導的優勢。

日本統治台灣，以台灣為其在亞洲擴展殖民帝國的供應站與誇耀帝國成就的實驗地，為台灣引進西方現代化的基礎。日本對台灣的殖民過程是西方殖民帝國在亞洲的翻版，而台灣與日本之間的殖民經驗，使得台灣也成為西方後殖民主義理論者所討論的對象。

美國對台灣的影響，與許多第三世界國家在戰後發展的殖民經驗雷同。美國以新殖民帝國之姿，在冷戰反共年代中，干預第三世界國家內政，並佔有該地政經發展的主導權。後殖民主義理論關注的文化權力控制，在美國與台灣的文化交流例子中，亦符合後殖民文化論者所討論的文化教育的價值觀影響。由於這些強勢外來文化的進入，台灣無論在政治、經濟或文化層面上，常常出現強欺弱的現象，亦即義

大利文化論者葛蘭西（Gramci）所稱的「文化主導權」（cultural hegemony）較勁的場域。台灣在現代化過程中，政治勢力輪番上陣，在中國、日本、美國激盪中，文化霸權互相對抗抵制，其權力的轉移與消長的過程，也是當今台灣社會文化混雜現象的主要原因。隨著國民政府威權的消退，90年代本土意識的高漲，台灣在追求文化認同的過程中，可說是艱難坎坷，至今仍是個莫衷一是、意識型態混雜交錯的現在進行式。

後殖民時代的顏水龍

多位書寫顏水龍先生的前輩，如江韶瑩或謝里法總不忘提及顏水龍生前最感嘆的是他的語文表達能力。在政治環境的更替過程中，首當其衝的往往是教育文化政策的轉移。因為教育理念為文化認同的本源基礎，尤其語言教育對於塑造歷史認同以及社會價值觀都有其重要的象徵意義。

學校教育在後殖民文化理論研究者眼中，是殖民帝國掌控人民思想的文化機制，也是政治強權實施文化霸權的場域。藉由強勢的語言政策與教育理念，其影響人心之深遠，可以波及殖民地代代子孫看待自己與殖民強國的心態（Bourdieu & Passeron，1990）。

當我讀到謝里法所引述顏先生自己說他們「這一代的知識份子於戰後的社會裡，由於不會說新政府規定的國語，以致許多場合中連說幾句生氣的話都沒有足夠能力表達」的時候，我實在忍不住掩卷嘆息。連生氣都無法充分表達的心境，對我

這個曾經在北美生活九年的留學生來說多麼熟悉啊。雖然以今天留洋渡金為時尚的時代，來看當年顏先生這位留日歸國學人的境遇全然不同，但是對於在非母語或非官方語的環境生存所面臨的心情，我覺得自己感同身受。

語言文字的表達，尤其對文化人而言，可以說是最重要的工具之一。莫里斯與柳宗悅都精通不同語言，然而他們的第二外語是用來閱讀以及擴展視野，就如今日英文對我們來說是國際溝通管道一樣。我們都可以選擇不用第二外語來書寫，而顏水龍卻連生活工作都沒有這個選擇。英國美術工藝運動成員們藉由大量的著作發表，來宣揚工藝的價值與理念。莫里斯創作詩文，辦藝文雜誌，他們所使用的是自己的母語。每當讀到英國工藝美術運動成員的多采多姿事蹟，或是當年日本的柳宗悅如何結集陶藝家、版畫家悠遊殖民地的韓國、沖繩、台灣，收集各地工藝品而發起民藝運動的過程，我除了羨慕之外，總要為當時台灣的讀書人境遇感到難過。生為日本殖民地的知識份子，戰後又要學習當中國人，注定要付出雙倍的心力去認識他人以及看待自己。時代變遷助長知識份子對社會的關懷，也成就他們的理想；而殖民經驗對顏水龍這一代的讀書人卻也同時充滿了如侯孝賢、吳念真電影所透露出的無奈以及蒼涼。

同樣身為留學生，除了對舊人的緬懷尊敬之外，我對顏先生當年的留學生涯也感到非常好奇。例如當年日本人對來自殖民地的學生態度為何；台灣留日學生圈內當時又是何等的光景；留日十二年的歸國

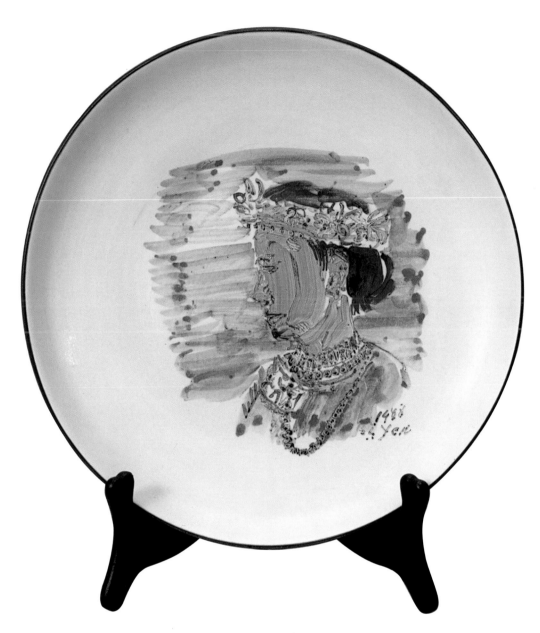

彩繪盤「原住民婦女圖」，顏水龍繪，1988。

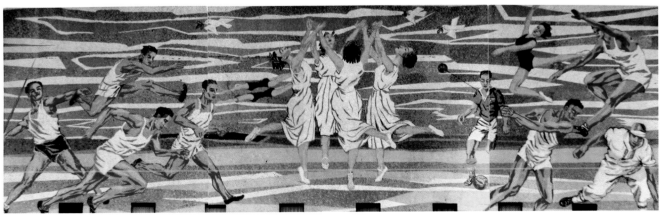

台中省立體育館馬賽克壁畫「運動圖」，顏水龍設計，1961。

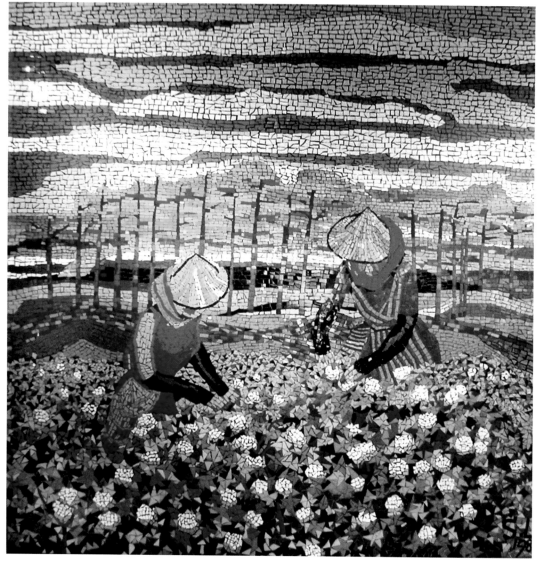

學人回到家鄉會不會像我們這一代一樣，產生所謂的「回流的文化衝擊」（reverse cultural shock），對自己的家鄉產生格格不入的適應問題；會不會像我們這一代留美學人，避免不了以先進國的價值觀看待自己，不自覺地移植仿造；或者是像近年來的歸國學人，開始自信地以台灣的角度來面對百廢待舉的自家人的紛擾。

殖民地知識份子遊走於兩個文化與語言，其本身所經歷的價值觀轉變與反省是當代後殖民文化論最吸引人的探討課題之一。例如後殖民文化學者霍爾（Stuart Hall）曾在其自傳中敘述自己身為加勒比海黑人後裔，終生接受英國教育，而自認與英國知識份子無異，然而縱使說得一口標準英式讀書人的語文，在英國社會卻驚訝地警覺到自己終究還是一位局外人，是個來自殖民地的二等公民。那種錯愕的認同使得字裡行間流露出悲愴的心境，彷彿被知識玩弄，也被他所處的時代作弄。他回想起自己的父親在英屬的家鄉為了要當英國人，所做的行為以及自己週遭親人不自覺

地以英式價值觀來鄙視自己人的描述最令人動容。

他深刻地描寫殖民地人民如何藉由教育管道學習殖民者的價值，而這種內化的過程都讓我聯想到台灣許多長輩深受日本影響的行徑，以及我們這一代所受的國民黨的教育。這就像後殖民文化心理學者法農（Franz Fanon, 1925-1961）所分析深受法國文化殖民的阿爾吉利亞中產階級的心態，一群帶著白色面具的阿爾吉利亞文化人以法國的標準來評斷黑皮膚的同胞。後殖民社會的知識份子，往往經由教育體制，認同殖民者的文化，當他們看待自己本土的各種文化現象時，常常不自覺地以殖民者的標準來判定。英國人尤其深諳此道，英屬印度的知識份子就是此中代表。

除了價值觀的轉移，後殖民社會知識份子也都會面臨認同的問題，尤其是選擇流離異鄉的讀書人。文化研究理論鼎鼎大名的學者薩伊德（Edward Said，1935－2003）就是一位流亡美國的巴基斯坦人。縱使出身在阿拉伯世界的書香門第世家，早年在埃及接受英國正式教育，爾後赴美攻讀，在文學批評與文化研究領域中佔有舉足輕重的學術地位，薩伊德始終自認是個後殖民的知識份子。對照英美知識份子行文間的輕盈自在，薩伊德除了以個人的犀利批判見長，也道盡後殖民地知識份子在異文化間流亡漂泊的命運。薩伊德說當今世界百分之八十的地方都受過他人殖民的經驗，身為殖民地的知識份子有的選擇逃避流亡，有的積極付諸社會行動。而一個地域的文化復興就端看該地的知識份子如何肩負文化傳承的社會責任。

薩伊德在其自傳中說道：「我的生命裡有這麼多不諧和音，我已學會偏愛不要那麼處處人地皆宜，寧取格格不入」。這種對於所處時代的格格不入，對帝國子民可以醞釀成如英國美術工藝運動社會改革的原動力與理想；而對於後殖民地的知識份子，則可以化為薩伊德（1997）以其文筆提醒眾人的「知識份子論」；也可以是甘地以歌頌勞動，化為印度的民族獨立運動；可以是台灣音樂家江文也走過日治，回歸中國隱隱地遊走兩個文化的悲情；可以是蔣渭水、林獻堂所組成的文化協會；或者是像顏水龍以台灣工藝作為關注家鄉的行動。

工藝振興的天時地利人和

面對一個時代的變遷，英國美術工藝運動成員的理想性與社會實踐可以說是知識份子的典範。不管是建築、文學、學術界或藝術界，眾多的讀書人，共同挺身為英國資本主義摧殘下的勞工階層發聲，各自以個人的才華為創造未來美好的社會奮鬥，而莫里斯是當時這股風潮重要的代表人物。身為全世界第一個面對工業革命提出解決科技與傳統工藝衝突的知識份子，莫里斯和工藝美術運動成員除了提出當地工藝在工業時代的價值觀外，更難能可貴的是他們以各種實踐行動開創了英國設計的前景。莫里斯身處當年英國文化轉型最重要的時代，而這個轉型的時代也是英國軍事最強盛，積極拓展海外殖民地的帝國主義擴張時代。在全國財富擴張，社會充滿希望自信心的氛圍下，美術工藝運動的成就其實建立在根基久遠的民主政治發

展，拓展海外殖民地的工商貿易，以及新興中產階級消費文化的基礎上。

　　對照英國美術工藝運動的知識份子所處的時代，顏水龍先生在台灣的工藝命運顯得相當坎坷艱難。因為顏先生所處的日治以及國民政府接管初期，基本上視台灣工藝為經濟產業作物；也就是說，過去近一世紀的台灣工藝長期是被定位在經濟的層面，以台灣的資源與人力技術，為日本以及美國市場賣力。後殖民色彩濃厚的台灣工藝基本上並不與台灣人民的生活方式相關，工藝文化意涵以及與民生生活的結合，並不反映在台灣過去的生活經驗、技術傳承、或產業經濟層面，而是很巧妙地與近年來本土的政治意識並行，以文化之名反映在各地的社區總體營造運動中。歷經各種不同政治權力統治而產生文化認同危機的台灣人，近十年來焦慮地在找尋與塑造各地的文化符號。這種現象呼應了社會文化學者蕭阿勤（Shiao， 2000）所歸納出的所謂「文化民族主義」（cultural nationalism）。蕭阿勤分析八十年代本省籍的人文知識份子（humanist intellectuals）如何挑戰當時的政治氣壓，再現台灣文學傳統、歷史發展與語言遺產，建構出台灣文化的特殊性，也勾勒出二十年來台灣民族主義在文化界的發展。台灣工藝的文化價值，是在近幾年來社會政治氛圍與文化認同追求下所產生的概念，也是當前台灣面對現代化多元社會，以及全球國際同質化威脅的相對詞。它也是後殖民社會對於消失的生活方式的回應以及取代過去經濟政策的反動。

　　當前的台灣物質環境富足，面臨方興未艾的社會制度改革以及工商轉型，工業化多年的台灣社會，也步入英國設計史家所說的中產階級追求舒適的消費文化，以及美感形塑生活風格的文化現象。十幾年來台灣知識份子對於勞工、生態等等議題的批判常常讓我想到當年英國知識份子面對工業現代化的資本社會，所提出的人權或社會福利的挑戰。台灣工藝振興今天所面臨的不再是文化價值不受到重視，技術製造或者是足夠消費人力的問題。我們已經擁有天時地利的條件，接著面對的將是足夠的知識份子參與程度以及現代全球化消費市場轉型的新課題。

結語

　　英國美術工藝運動成員的理想性與社會實踐傳到每一個國家，都會因該地工業化的程度以及社經環境的不同，而產生不同的解讀與啟示。

　　十九世紀中葉英國知識份子所面臨的社會改革以及具體實現的工藝振興，在在反映了那個時代讀書人的理想性。莫里斯之於英國設計的歷史地位，正如顏水龍對於台灣工藝般重要。在我們以美術工藝運動國際化的角度來對照顏先生半生所奮鬥的工藝歷程，極為特殊的不同在於台灣這個殖民地社會知識份子所面臨的困境。

　　英國工藝美術運動所到之處，往往映照出當地傳統面臨現代化的衝擊。在這其中包含了傳統文化的認同，社會制度的建立，以及工商業發達的基礎等多層面的連結。英國美術工藝運動透過作品展覽，尤其是立論立言的文字傳播，影響了世界各地的設計運動。顏水龍就是其中受到啟發

的知識份子。殖民地社會下的顏水龍有其大時代的困境，然而這個歷史經驗的分析對我們當前熱烈討論文化產業，與地方工藝如何落實於人民生活之時，可以提供一個探討工藝現代化以及生活化的重要歷史案例。同時顏水龍工藝理念以及面臨的困境也能夠啓發我們思考台灣工藝發展的議題。因爲雖然台灣已經超越了殖民地社會的悲情，但是我認爲這個困境依然隱隱存在於知識份子社會實踐之中。

顏水龍先生曾言（1994），「台灣的工藝受原住民、漢民族、日本和西洋等多種文化的陶鑄，在生活工藝品的產業發展上有深遠的影響」。這席話點出了台灣工藝是一項具有多元文化交流的歷史產物。這種豐富性提醒台灣後殖民地的知識份子，我們不僅需要埋頭學習自己陌生的過去，對於外來文化的知識與解讀更是研究台灣工藝的重要層面。在工藝的發展與振興談殖民帝國霸權，以及被殖民國的文化認同危機並不是要將政治議題引入工藝設計領域。

當我們望向莫里斯的成就以及日本民藝運動所喚起的傳統時，我們不要忽略了所看到的工藝成就都是建立在民主文化的自信心之上。大英帝國以及日本帝國有其當時政治的強勢而產生的文化優越感。比起顏水龍的時代，台灣社會已經進步到擁有廣大的中產階級消費市場，越來越多的民眾對自己的文化產生自覺與自信。因此當我們總是習慣地積極向外取經，認眞學習歐美日本典範時，我認爲我們也必須從台灣這個後殖民社會的歷史經驗來檢視，好好看待自己的定位。

我相信藉由知識份子積極參與，拓展工藝創作的理念思想，探討製作工藝的動機與精神以及生活美感的培養，是當年英國美術工藝運動知識份子的重要啓示。英國美術工藝運動，歐美各國的設計運動以及日本的民藝運動都有其工業與美術設計的辨證過程與社經議題爲思想基礎。所以說工藝振興的基礎在其文化思潮的辨證與形成，而這正是只重技術承傳，行銷宣傳，輕忽理念培育的台灣工藝界必須深思權衡的地方。

參考文獻

‧陶東風（2000），後殖民主義，台北：揚智文化。

‧謝里法（2003），在藝術走進生活與生活走進藝術的人生雙行道上—試論顏水龍的台灣美術史定位，顏水龍先生百歲紀念工藝特展，台灣工藝研究所，頁63-68。

‧ Said,Edward（1993）. Representations of the intellectual：the 1993 Reith lectures. 單德興譯（1997），知識份子論，台北麥田出版社。

‧顏水龍（1994），台灣省手工業研究所所志序言，台灣省手工業研究所。

‧ Bourdieu, P. & Passeron, J.（1990），Reproduction in education, society, and culture, London: Sage publications.

‧ Shiao, A-Chin.(2000). Contemporary Taiwanese cultural nationalism. London: Routledge.

貝桶文夜具地
筒描木棉藍地

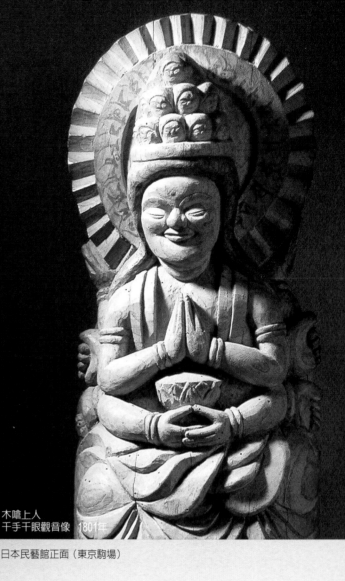

木喰上人
千手千眼觀音像　1801年

砲金端廣鉄瓶（山形県）

日本民藝館正面（東京駒場）

圖片轉載自「柳宗悦の民芸と巨匠たち展」，2004年1月，日本民藝館發行。(提供／國立台灣工藝研究所)

柳宗悅與日本民藝

1925年，柳宗悅爲了推廣常民生活中所產生的美麗世界之價值，創造了「民藝」一詞。被稱爲「民藝運動之父」的柳宗悅，究竟是一位怎樣的人物？又是如何發現民藝之美，並深化其美學價值？

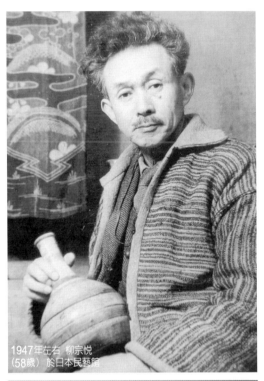

1947年左右 柳宗悅
（58歲）於日本民藝館

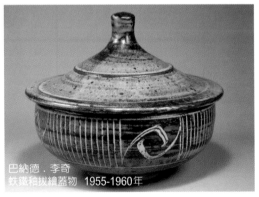

巴納德．李奇
鐵鏽釉拔繪蓋物 1955-1960年

資料提供 國立台灣工藝研究所

日本民藝館

網址：www.mingeikan.or.jp

地址：日本國〒153-0041東京都目黑
區駒場4-3-33

柳宗悅（Yanagi souetsu），1889年（明治22年）～1961年（昭和36年），民藝運動的提倡者，宗教哲學家，日本民藝館首任館長。與濱田庄司及河井寬次郎交流，致力於民藝的普及，創設日本民藝館（1936）。著有《柳宗悅全集》全22卷等。

柳宗悅所提倡的《民藝》宗旨，有兩大重點：一、基於民眾、爲了民眾的民眾工藝。二、美的主流在此。

基於民眾、為了民眾的民眾工藝：「民藝」一詞為「民眾工藝」的簡稱，是由柳宗悅與對美有相同認識的陶藝家濱田庄司、河井寬次郎等人所創造的語詞。即，民藝品意味「一般民眾的日常生活必需品」，換言之，亦可說是「基於民眾、為了民眾的民眾工藝」。

　　美的主流在此：柳宗悅並非倡導所有美的東西都是民藝品，或非民藝品則不美，但他看準自由、健康美充分表現在民藝品中的事實，因此他要讓大家都知道這種美才是美的主流。他想主張正確保護並培育從民眾生活中產生的手工業文化，將更豐富我們的生活。

　　被稱為「民藝運動之父」的柳宗悅是一位怎樣的人物呢？他又是如何發現民藝之美，並深化其美學的呢？以下將配合作品加以解說。

美意識的形成：
出生至 35 歲（1889 － 1924）

　　柳宗悅於 1889 年（明治 22 年）出生於東京麻布市。在學習院高等科就學時，與武者小路實篤、志賀直哉等人參加雜誌《白樺》的發行。致力於靈魂現象、基督教神學等研究及西歐近代美術的介紹。柳宗悅不僅是以最年輕的同人身份每期發表論文，亦從事插畫及紙質選定、版面設計等設計工作。

仰慕威廉・布雷克

　　1913 年（大正 2 年）畢業於東京帝國大學哲學科。柳宗悅自此時起受到友人巴納德・李奇（英國陶藝家）的影響，傾心於英國浪漫主義時期的神秘宗教詩人兼畫家威廉・布雷克思想而深入研究。布雷克重視自己直覺的思想，對柳宗悅影響極大，亦

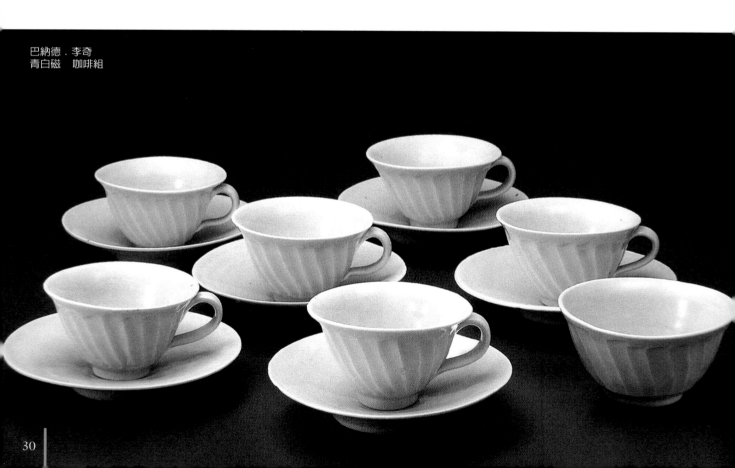

巴納德・李奇
青白磁　咖啡組

啟發了柳宗悅在藝術與宗教上的獨特思想。

邂逅布雷克之後，柳宗悅又轉而關注東洋的老莊思想與大乘佛教的教義，大約同時期發現了宗教真理與美的真理相同。

邂逅李朝工藝

柳宗悅於1916年（大正5年）以後，數度造訪朝鮮半島。吸引柳宗悅關注的是佛像、陶瓷器等優越的造型美術世界。受到這些美所吸引的柳宗悅對於製作這些作品的朝鮮人也給予無限的尊崇。

柳宗悅除了發表批評日本朝鮮政策的文章之外，1924年（大正13年）於漢城開設了可稱為日本民藝館原點的「朝鮮民族美術館」。在此陳列的作品大多是李朝時代無名工匠所製作的常民日用雜器，其美的價值未曾受到任何人的關注，然而，柳宗悅早一步肯定了它的價值，在民眾生活中不可或缺的工藝品中，發現到令人驚豔的美。

藉由與李朝工藝邂逅而開了眼界的柳宗悅，進而將目標轉向自己的國家日本。

確立民藝美理論：35至47歲（1924－1936）

與李朝工藝邂逅而開了眼界的柳宗悅，進而受到雲遊僧木喰上人所製作的木雕佛所吸引。1924年（大正13年）起三年時間，他巡迴全日本進行此種佛像的調查研究，找出了超過500尊以上的木喰佛。

以發現江戶時代的民間佛—木喰佛為一個契機，柳宗悅專注深入民眾的傳統生活中，找出許多深藏其中的優秀工藝品。

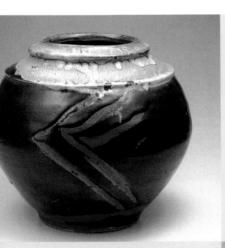

↑ 濱田庄司
掛分釉指描花瓶

↓ 漆繪箔置紅葉紋片口

↑ 木蓋付鐵飯釜

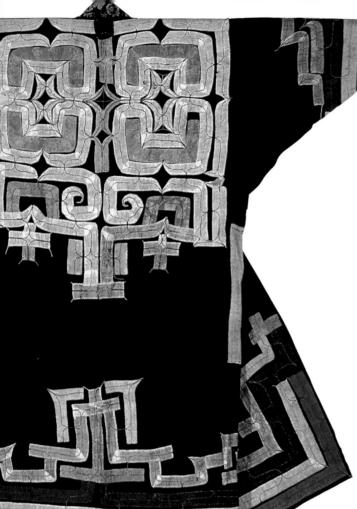

愛奴族切伏繡衣
オヒョウ樹皮纖維に藍木棉
（北海道）

郎的支持，於現在的東京駒場（目黑區）開設了日本民藝館。

柳宗悅擔任首任館長，進行國內外各地的調查收集之旅，此後便以此為據點，展開寫作、展覽等各種活動。

該館藏品包括日本及海外各國的陶瓷器、染織品、木漆工、繪畫、金工、石工、竹工、紙工、皮革、玻璃、雕刻、編織品等各工藝部門，數量達 17000 件，這些都是在「具有健康生命的工藝品才是美的本質」信念下，由柳宗悅等人所蒐集而來，此外亦收藏為數不少民藝運動同志的作品。

展品每三個月更新，以館藏品為主，平時大約展出 500 件左右。位於該館對側的西館（柳宗悅故居）中設有從栃木移來的明治初期石屋頂的長屋門（僅開放外觀）。一樓設有民藝相關書籍與文物展售處。

民藝館寧靜的展示空間搭配幽雅的日式庭園景致，別有一番出塵脫俗的韻味。

民藝美理論深入佛教美學：47 至 72 歲（1936 － 1961）

日本民藝館開設後，柳宗悅的主要活動可列舉如下：

· 沖繩的工藝調查及其方言論戰。

· 對師家茶道的批判。

· 提倡以佛教思想解釋民藝美本質的「佛教美學」。

此佛教美學是以柳宗悅畢生構築的佛教思想為基礎的新美學之集大成，深植於柳宗悅本身美的體驗之中。

為何無名工匠所製作的「使用器物」會

民藝語詞的誕生

為了向人們介紹從民眾生活中所產生的美麗世界之價值，而於 1925 年（大正 14 年）創造了「民藝」一詞。翌年，為了公開展示民藝品之美而發表了「日本民藝美術館設立宗旨」，此外，以「工藝之道」（1928 年刊）提倡：

· 工藝美即為健康美。

· 用與美結合才是工藝。

· 器物中所見的美為單純·專注之美。

· 工藝美即為傳統美。

日本民藝館的開設

與柳宗悅思想產生共鳴者日益增加，各地興起一股民藝品調查蒐集風，1934 年（昭和 9 年）創辦了民藝運動的活動母體—日本民藝協會。此後時機日益成熟，1936 年（昭和 11 年）受到倉敷實業家大原孫三

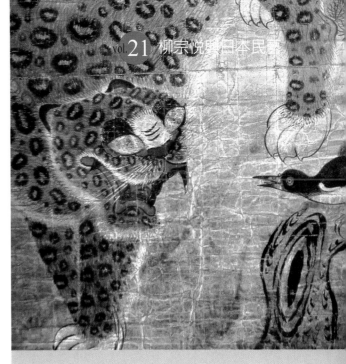

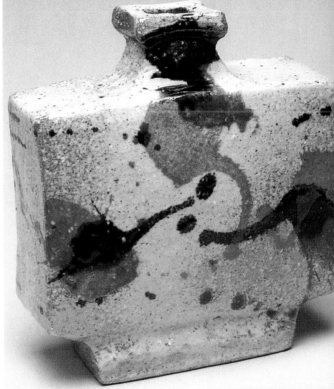

如此美麗呢？柳宗悅解釋爲它是「信與美」深入結合的結果，且是拜解救世人的佛力，即他力宗所倡導的阿彌陀佛本願之力所賜。

妙好人的研究

晚年篤信他力宗，鑽研平信徒、妙好人，更深入探究受他力道恩惠的世界，並且將民藝品稱爲妙好品，以宗教的眞理，提倡物之美，1961年（昭和36年）以72歲高齡過世。

美的修行者

從美的問題探討何謂美的柳宗悅，以「美的修行者」稱之可謂實至名歸。1957年（昭和32年）獲文化功勞獎；1960年（昭和35年）獲朝日文化獎。（摘譯自「日本民藝館」網頁資料）

上：民畫「虎鵲圖」
中：河井寬次郎　三色扁壺
下：濱田庄司　柿釉丸紋鉢

柳宗悅談民藝的宗旨

圖片轉載自「柳宗悦の民芸と巨匠たち展」，2004年1月，日本民藝館發行。(提供／國立台灣工藝研究所

　　要被稱爲民藝品，就必得是經過誠實思考用途的健全器物，條件包括是對品質的仔細推敲、合理的方法以及熱誠的工作，惟有這樣才能生產出對生活有幫助的誠實用器。

上：芹沢銈介
　　型繪染「丸紋伊呂波」八曲屏風　1940年
下：柳宗悦考案　椅子（長野県松本）

資料提供 國立台灣工藝研究所

說起「民藝」（民眾的工藝），它與貴族式的工藝美術是相對的。一般民眾日常使用的用具即是「民藝品」，簡言之，應該也可稱之爲「民器」。每個人生活上所需的日用品，即衣服、家具、飲食器皿、文房用具等均屬之，俗稱下手物（日文指粗貨、簡單的手工藝品）或粗物、雜具的雜器類皆屬民藝品。

　　因此，民藝含有兩個性質，一是實用品，二是普通用品。反過來說，奢侈、高

價、少量的產品並非民藝品，製作者亦非有名的個人，而是沒沒無名的工匠們。它並非為了欣賞，而是為了使用而製作的日常器物，換言之，它是民眾生活中所不可欠缺的用品、一般使用的用品、可大量製造的器物、價格便宜且容易買到的用品。工藝品中符合民眾生活的用品，即是廣義的民藝品。

行之，因為此等性質對生活毫無貢獻。

因此，要被稱為民藝品就必得是經過誠實思考用途的健全器物，它要求的是對品質的仔細推敲、合理的方法以及熱誠的工作，惟有這樣才能生產出對生活有幫助的誠實用器。反觀近來的器物卻是外觀重於品質，不再誠意製作且極盡可能偷工減料，變成脆弱而醜陋的器物。色彩俗氣、

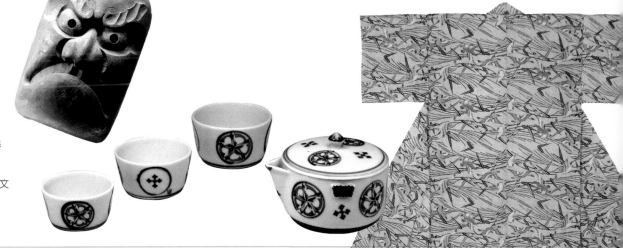

左：灶神面（日本東北）
中：富本憲吉
　　色繪染付旅用煎茶器
　　1948年
右：紅型著物
　　型染木棉水色地葦雁文
　　（沖繩晶）

但我們仍希望採用更狹義、嚴格的解釋，以定出民藝品所應具備的特質，因為若只定義為民眾的實用品，目前一般店面所販售的便宜用品均屬此類，但我們只想稱其中具有質感者為民藝品，除了使用目的之外，我們還希望在其「用的目的」中加入「誠實」一項。近來機械工場中粗製濫造的製品完全是商業主義下的犧牲品，因為一切以「利」為重，而忽略了「用」，雖同為用器，卻是一時權宜的敷衍品，成為使用上極不忠實的粗劣品。同時，訴諸風流的所謂雅物，多淪為趣味下的犧牲品，因無用的裝飾與不成熟的構想而扭曲偏頗。在此，「用」淪為次等，往往流於屌弱的病態器物，然而既為實用品，此事即應謹慎

造型貧弱，隨用隨壞、剝落，這些問題都起因於對用途的不誠實，我想稱之為「不道德的工藝品」。

民藝意指對生活忠實的健康工藝品，為吾人日常生活中的最佳伴侶。好用且便宜、用後值得信賴的真實感、生活中有它而覺得踏實、愈用愈親切，這些就是民藝品所具有的德性。因此，即便簡樸，亦不可粗劣；即使便宜，亦不可不堅固，不誠實、變態、浪費等是民藝品最應避免的，自然、實在、簡樸、堅固、安全為民藝的特色，簡言之，誠實的民眾工藝為民藝品的代表面貌，它的美來自於對用途的誠實，我們可稱之為健康美、安全美。（摘譯自柳宗悅《民藝の趣旨》）

載織載繡—
台灣原住民織繡文化

載織載繡—台灣原住民的織繡文化特展

時間：即日起至 2005/05/01

　　　9:00-17:00

地點：順益台灣原住民博物館 B1 特展室

　　　（台北市士林區至善路二段 282 號）

電話：(02)2841-2611

編按：本展以 2004 年應行政院文建會邀請，由順益台灣原住民博物館策劃，遠赴法國的巴黎台北新聞文化中心展出為期六週的「載織載繡—台灣原住民的織繡文化（Tradition et modernité des tissages aborigènes taïwanais）特展」為架構重現。

文 吳玲玲
（台灣民俗北投文物館）

圖片提供／順益台灣原住民博物館

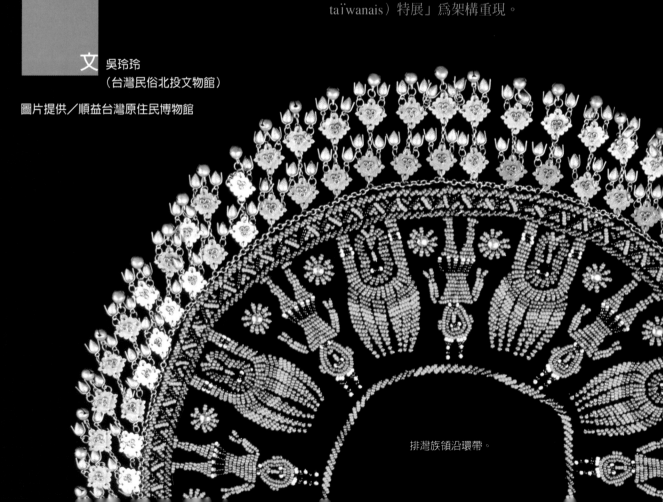

排灣族領沿環帶。

←卑南男子披肩。其紋樣有多層菱形、長方形、直條形、點狀形、菱形、三角形等。

→排灣族始祖神話。相傳亙古時候，太陽產卵（即排灣始祖）將其置於陶壼裡，並派百步蛇守護，直到排灣祖先誕生，因之，排灣族人將百步蛇視為其族群之守護神，十分敬畏。斧、鋤、刀、槍、矛則為排灣傳統生計經濟最常使用的工具。

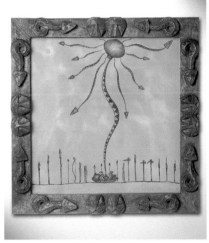

↑排灣族占卜箱。過去南部的原住民有將骷髏放在人頭架上的習俗，原住民的祖先相信可以從骷髏頭獲得靈力，這件占卜箱上的雕飾可以反射出先民對人首靈力的信仰及對祖先（百步蛇）之崇敬。

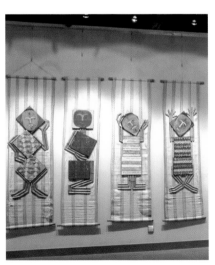

← →紋面放。象徵泰雅人的生命標記，以泰雅織布為主體，油畫為輔，材質包括著名的泰雅織布、竹管及油畫素材。

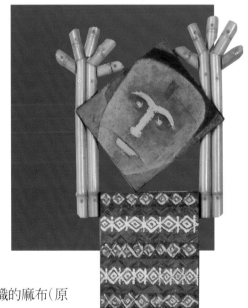

　　灣原住民的衣服原料，日治時期以前大部分取材自自織的麻布（原料苧麻是種植而來的）、動物毛皮與某幾種植物纖維，部分採用交易得來的棉布。此外阿美族曾經使用過樹皮布，宜蘭的噶瑪蘭族使用過香蕉布。後來才大量使用由日本或大陸進口的棉布和印花布。晚近則採用化學纖維取代原先的材料。過去的麻織布料不但可製作各種衣服，也

可製成被褥、鋪具或墊具來使用。

　　過去在麻織布料上面有精美的花紋，是由於織布的組織變化，加上運用夾織和挑織技法，在織布過程中加入有色的紗線、動物毛料與植物纖維（例如木斛草）而產生。晚近則大量採用現成購買的棉線、色彩鮮豔的化學纖維與開斯米龍線。

　　在棉布製成的衣服上面，則運用刺繡、綴珠、貼飾等技法產生各種具有族群特色的花紋，裝飾的材料除了各種色線、各種素色布料與印花布之外，還包括：珠子、貝珠、貝殼、鈕釦、錢幣、銅鈴、亮片、紐條、銀片、銅片、毛布、棉布、各種紋飾的織帶、單色的細帶等。最常使用的衣服布料顏色為黑色，其次為深藍色、

白色、天藍色、綠色、紅色。在排灣族有時會出現以紅、橙、黃、綠等顏色的布料剪成長條狀，然後拼接成的長袖短上衣。

一、織布

　　台灣原住民的織布機屬於水平式背帶腰機（horizontal back-strap loom），與大陸許多少數民族所使用為同一機型，這種紡織機的起源相當早，目前東亞文化圈的考古出土資料顯示，中國浙江省杭州良渚文化層的織布機形式屬於同樣系統（林淑心 2000：31-32）。

　　台灣原住民各族群織布機的構造大同小異，整體而言，整組織布工具包括：背帶、經卷、織軸、梭子、打棒、隔棒、固

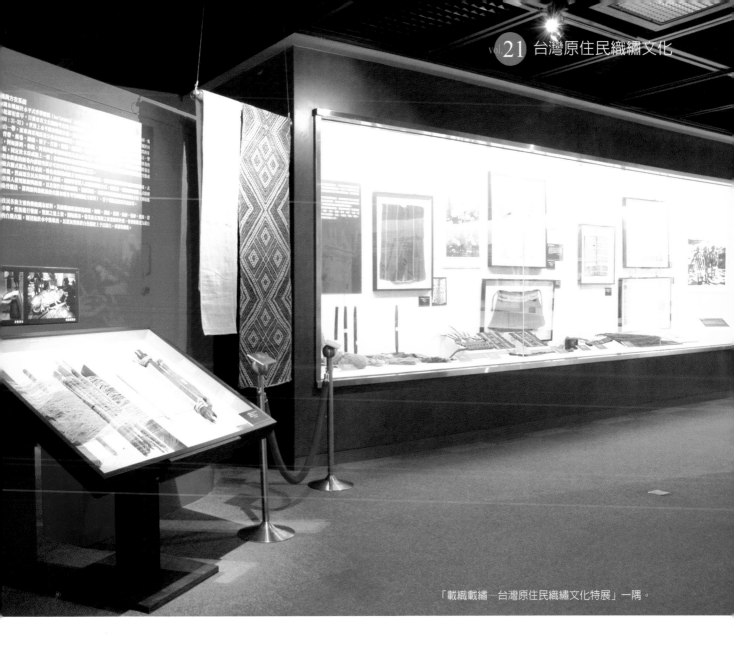

「載織載繡—台灣原住民織繡文化特展」一隅。

定棒、絞線桿、絞紗桿、綜絖棒等。較大差別在於經卷的形狀與安置的方式，例如排灣、魯凱、阿美與邵等族的經卷為長方形木板，是不固定式的；卑南、雅美及鄒族的經卷是長方形或圓柱形木板，固定於木床或牆上一端；泰雅族的經卷是將樹幹挖空做成小棺木形；而布農族是將樹幹挖空做成長箱子形；泰雅族和布農族的經卷內部挖空部分可用來收存其他的織布工具。

台灣原住民傳統衣服式樣為方衣系統，特色是將織成的方布剪成所需的長度，再將布塊接縫成所需的形狀即成，衣料沒有圓弧曲線的剪裁。然而原住民長期與漢人接觸，逐漸學習漢人衣服的裁縫方式，因此有一部份服裝從漢人式樣轉變而來。

苧麻是台灣原住民各族主要的傳統織布原料，其紡織過程需經過採麻、剝麻、刮麻、搓纖、紡紗、絡紗、煮線、漂染、洗淨及曬乾等步驟，然後進行整經，整經之後上架，開始織布。雅美族在理經之前煮線與杵線，會使麻線更為潔白純淨；對於剛完成的自織衣服，則浸泡於水中後取出，以炭灰塗抹於白色條紋上予以漂白，再清洗曬乾。

不同織紋有不同的理經方式。台灣原住民最常用的織布組織為平織和斜紋織，此外還有挑織、緞子織、夾織（in-woven）。昔日，平埔族中的巴則海族與西

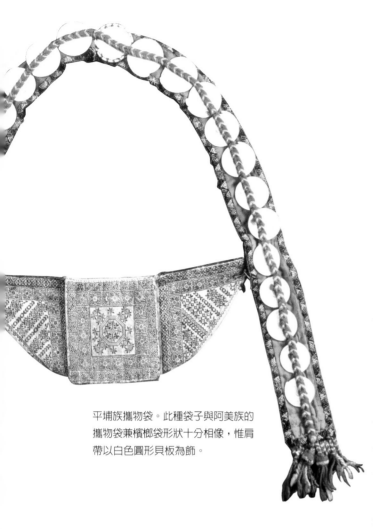

平埔族攜物袋。此種袋子與阿美族的攜物袋兼檳榔袋形狀十分相像，惟肩帶以白色圓形貝板為飾。

拉雅族的夾織短上衣，技法最為繁複、精緻，紋樣有菱形、橫條形、方形、鋸齒形、長方形等幾何形花紋，織紋有如織錦般精緻。分佈在埔里的巴則海族擅長將毛線、獸毛與木斛草織入衣料當中，其中卍字織紋為受到漢人影響的花紋。過去日月潭邵族有水沙連達戈紋布，以樹皮纖維與葛紗為主要材料，夾織染成紅色的狗毛而織成毯子。平埔各族文化變遷得早，現僅存少數幾件織繡品，特別珍貴。

當今原住民族群中，泰雅族婦女最擅長織布，菱形紋與變化菱形紋為該族主要紋飾。泰雅族把菱形織紋稱為祖靈的眼睛，意為守護族人；各地域群以不同的線條變化型態區分地域群系統；此外花蓮縣太魯閣地區的泰雅族女裙有特別的鑽石形紋。賽夏族和阿美族毗鄰泰雅族，織布紋飾受其影響。布農族白色麻布長衣背面的

棋盤式菱形紋是其代表花紋。布農族的菱形紋代表百步蛇，是朋友和勇猛的象徵。鄒族與邵族多以三角形和方形夾織紋裝飾在胸兜上面。有一種挑織（或稱織花）方法，只見於排灣和魯凱二族，是利用織平的線為經線，橫挑以緯線而成花紋，常見於後敞褲、披肩式喪服和方形喪帽上。排灣族和魯凱族常出現人頭紋、人像紋、菱形紋、曲折紋、和三角形組合紋，都認為是代表族群守護神的百步蛇。卑南族特有的是夾織技法的多層次菱形與三角形紋。雅美族以黑色、藏青色和白色相間的織紋為代表，其織紋結構是現今各族當中最複雜的，多達十七種織紋，細分別有：緯山形斜紋組織、菱形斜紋組織、緯重平組織、飛斜紋組織、浮組紋組織、混合組織、變化重平組織等。

二、染色

早年台灣原住民還沒有機會取得化學染料的時候，會利用天然植物來染出有顏色的紗線，布農族、泰雅族、阿美族、雅美族都會使用天然植物染色。最普遍的染色原料是薯榔的根，將它削成塊狀，放入木臼裡，加入一點水搗碎，就會放出暗紅色或茶褐色的汁，然後將紗線或者布料浸入汁液裡面染色。泰雅族人相傳惡鬼怕紅色，所以將衣服染紅並製作紅色的夾織花紋。阿美族人用薯榔來染衣服。此外，泰雅族和雅美族都曾經使用過薯榔以外的其他天然植物染料為紗線染色。泰雅族從日治時期開始使用化學染料之後，不再使用天然植物染料。

三、刺繡

　　刺繡係指以竹製細針或金屬繡針穿引用線，並在布料上做成花紋的裝飾方法。原住民的刺繡大多是習自漢人的，刺繡針法可分為十字繡、鎖鍊鏽（或鍊形繡）、直線繡、緞面繡等。皆為不用繡繃的挑針法。平埔各族、卑南族與阿美族的十字繡紋飾十分工整，常見有花葉形、幾何形、鳥形和蝴蝶形紋等。平埔各族織繡品至今僅存少數幾件，相當稀有。

　　緞面繡僅見於魯凱族，且色彩以橙、黃、綠三色為主。緞面繡為魯凱族最獨特的精彩技法，工整細密，極富變化而有規律性。係為一種高難度的刺繡法，雖然刺繡方向不受限制，但每條線不論長短，必須整齊的並排在一起，不可重疊更不可有間隙，以講求光整平滑，多以橙（紅）、黃、綠等色於黑布上繡出規律的菱形紋（象徵百步蛇的背紋）及曲折紋。

四、貼飾

　　排灣族和魯凱族除了夾織、刺繡和綴珠技藝之外，尚運用貼飾技法來表現紋飾之美。屬於南部排灣的查敖保爾群（Chaoboobol）與拍利達利達敖群（Parilario）最喜好貼飾，他們將紅色紋樣貼縫於黑布上，或反之以黑色紋樣貼於紅布上。大多作為對稱或輻射狀。紋樣以人頭形、人像形與蛇形為主。魯凱族較常見以白色紋樣貼縫黑色、藍色或綠色布上，反之亦然，紋樣以卷曲蛇形紋或變化蝴蝶紋為多。

五、綴珠

　　綴珠僅見於排灣、魯凱與泰雅等族，所使用的珠子不盡相同。排灣與魯凱二族係以線將傳統的單色細小型琉璃珠一粒粒穿綴起來。同時，照紋樣的輪廓，每隔數粒縫一針，使珠串敷置於衣服上。紋飾多

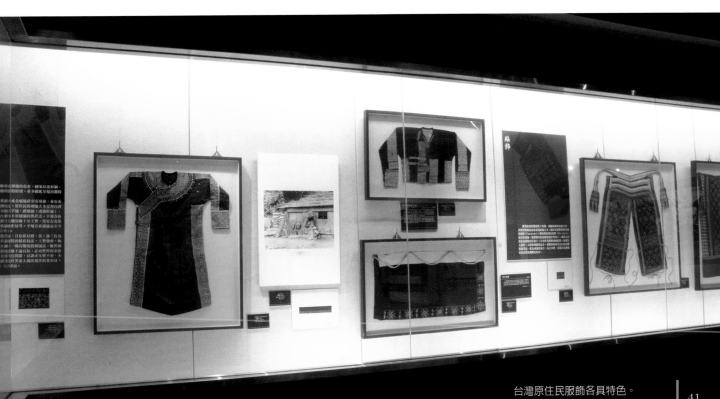

台灣原住民服飾各具特色。

以人頭、人像及蛇形紋爲主。而泰雅族是
以切成細片再磨成貝珠的硨磲貝穿綴成
串，縫飾於白麻布製成的長上衣或短裙
上，稱爲珠衣與珠裙。其技法有並綴式、
縱綴式和並縱式等三種。一件珠衣所綴的
貝珠，約數萬粒，可多至十二萬粒、重達
六至七公斤。白色的貝珠也使用於裝飾泰
雅族男子腰帶、男子足飾、女子腿飾。

六、台灣原住民織繡的文化面相

　　原住民的織繡成品以白色爲最主要的
底色，織布成品是白色的底加上各種顏色
的紋飾，其中紅色頗受到青睞，例如平埔
各族、泰雅族、賽夏族、阿美族、布農族
織布紋飾以紅色佔最大比例，其次才是黑
色與其他顏色。紅色是泰雅人的最愛，其
代表血液，同時代表力量。鄒族的男用盛
裝上衣是紅色正面在重要場合穿著，黑色
反面是在喪事時候用。排灣族和魯凱族無
論在織布、刺繡、綴珠、貼飾都是以紅
（橙）、黃、綠搭配爲紋飾的主要用色，其
次才是紅黑配、黑白配，因爲這兩族自古
流傳生命來自於太陽，是太陽的子民，而
前述的顏色是代表太陽的顏色。

　　白色貝殼製成的白色貝珠和方形的圓
形的貝片，受到泰雅、賽夏、阿美、布農
的喜愛。

　　排灣族和魯凱族以貴族平民階級社會
制度著稱，頭目與貴族擁有裝飾華服、雕
刻工藝的特權，一般平民需要經過頭目貴
族的賞賜和同意才可以享有紋飾。常見的
裝飾紋樣有人頭紋、人形紋、蛇紋、三角
形紋、菱形紋、曲折紋、鹿紋。

　　以年齡階級制度著稱的的卑南族與阿

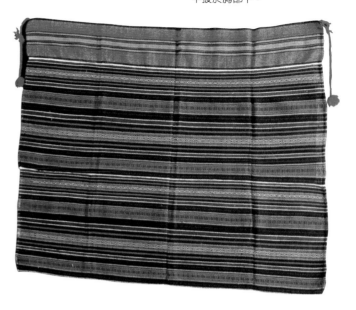

美族，從服飾的形制與式樣區分年齡階
級，其織繡紋樣主要是裝飾美觀，喜好自
然植物的紋樣，不像排灣魯凱族偏愛以動
物與蛇紋來表徵社會地位。

　　布農族社會無階層差異特權，但有年
齡階級制度。在男用麻織長衣上面的紅色
與各色菱形織紋代表百步蛇紋，布農人認
爲蛇紋代表勇敢和人類的朋友。

　　泰雅族以織布的精巧來評定婦女的社
會地位與才能，織布技巧精湛者其紋面的
部位越大。泰雅族無階級制度，衣服主要
功能是遮體保暖與裝飾，衣服並未表現個
人的社會地位。泰雅族認爲織布的菱形紋
代表祖靈的眼睛。

　　傳統上，衣服的穿戴與完成均有一定
的儀式。當男子第一次加入大船組員或女
子臨出嫁前之時，母親會爲他們織男子短
上衣或女子上裝。在穿著之前，均須攜作
法器物（如牛筋草、木屑、雞翅毛及竹筒）
至溪海交會處，舉行除穢一事並祝禱詞。
穢除會後即將作法器物棄諸流水，使之流
向海中，方可正式穿著。（徐瀛洲、徐韶
仁 1994：127）。

七、結語

昔日原住民大部分的衣著都是自製，是每一位婦女必備的技能，而男子會製作皮衣。現在原住民只有在部落聚會活動、傳統婚喪節慶節日等特殊時候才穿著傳統服飾，只有到少數特定的地點才能夠訂購到具有族群風味、接近傳統式樣的服飾。

近年開始有原住民文化工作者秉持文化傳承的使命，尋找老人家傳授瀕臨消失的技藝，同時將昔日的裝飾紋樣以新的手法再製，意圖使傳統風味再生，同時企盼能夠把部落和族群文化的記憶召喚回來，成為現代的族人安身立命的根。

參考文獻

· 李莎莉，1998，台灣原住民衣飾文化：傳統·意義·圖說，台北：南天書局。

· 徐瀛洲、徐韶仁，1994，台灣山胞物質文化：傳統手工技藝之研究(雅美、布農二族)，內政部委託專題研究計畫報告，台北：內政部。

· 徐瀛洲，1999，蘭嶼之美，台北：行政院文化建設委員會。

· 國立歷史博物館編輯委員會編輯，2000，苧綵流霞－台灣原住民衣飾文化特展，台北：國立歷史博物館。

· 秦貞廉編，1903，漂流台灣 Tsyopuran 記（漂流台灣秀姑巒之記），日本。

· 林淑心，2000，台灣原住民傳統服飾之人文探索，收入：苧綵流霞－台灣原住民衣飾文化特展，pp.30-39，台北：國立歷史博物館。

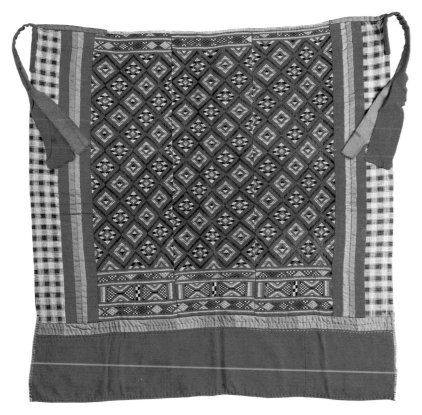

卑南男子披肩。卑南族社會以年齡階級制度著名，男子服飾依年齡階級的不同而有差異。男子19歲起可以開始穿披肩，在穿著此披肩時將左右兩條綁帶相繫於右肩上。推測使用年代約1940年左右。

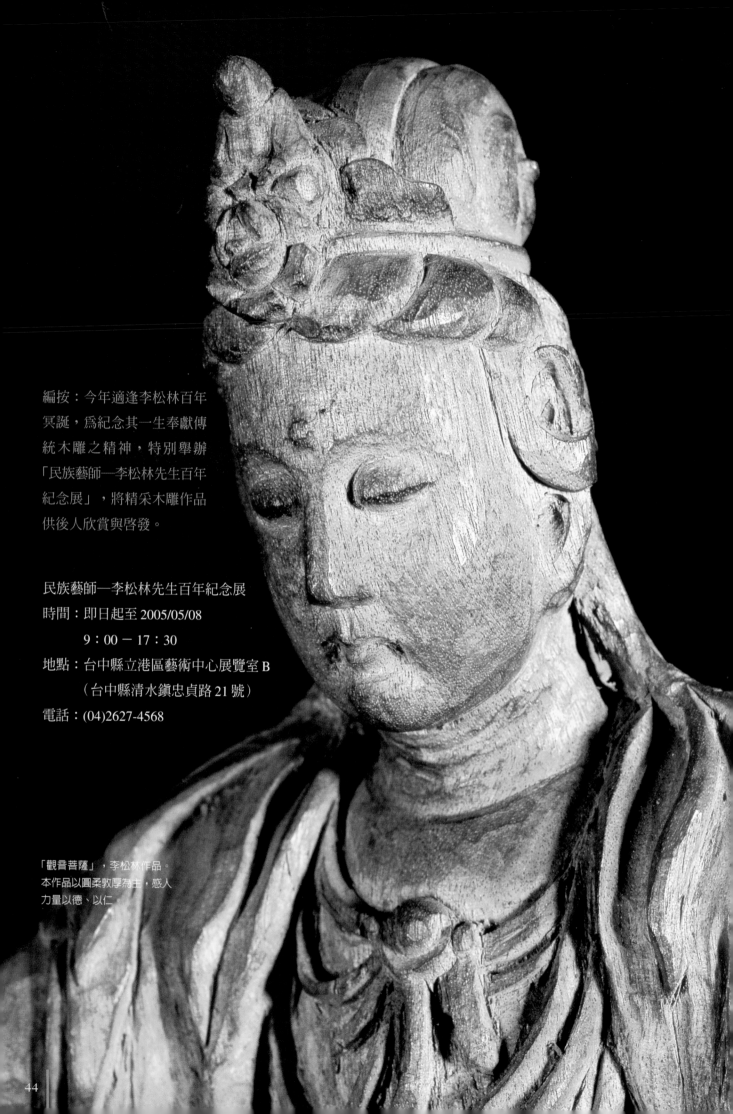

編按：今年適逢李松林百年
冥誕，為紀念其一生奉獻傳
統木雕之精神，特別舉辦
「民族藝師—李松林先生百年
紀念展」，將精采木雕作品
供後人欣賞與啟發。

民族藝師—李松林先生百年紀念展
時間：即日起至 2005/05/08
　　　9：00 － 17：30
地點：台中縣立港區藝術中心展覽室 B
　　　（台中縣清水鎮忠貞路 21 號）
電話：(04)2627-4568

「觀音菩薩」，李松林作品。
本作品以圓柔敦厚為主，感人
力量以德、以仁

父父子子——
刻出台灣木雕史

李秉圭專訪

採訪 莊雅萍

圖片提供／李秉圭

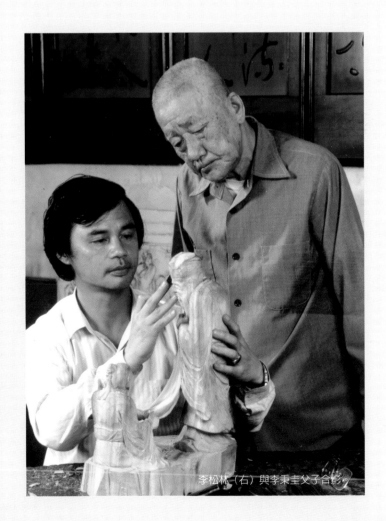

李松林（右）與李秉圭父子合影。

李松林先生將整個南方的木雕藝術發展帶到最高峰，並傳承給兒子，以延續台灣的木雕藝術，其民族藝師地位，無人能出其右。為了要在父親的百歲冥誕前，將其作品做一次完整的全紀錄，李秉圭先生特別和國立歷史博物館合辦了「民族藝師—李松林先生百年紀念展」，將老先生一些較少曝光的作品呈現給世人。

李松林老先生，人稱「松林師」，其木雕的技法不論是文的氣勢、武的架式，運用都非常靈活，在南方沿岸的木雕界絕不亞於前人，甚至是將整個木雕的各個層次，從平面、立體、浮雕，帶到了最高峰，連大陸的木雕藝師來台，都對他的雕刻藝術驚嘆不已，十分佩服。

老先生早年的作品較多依附於廟宇、建築等，尤其是民國五十三年為鹿港奉天宮雕刻長達一丈有餘的封神榜系列，其內容之豐富、布局之嚴謹、技法之高超，堪稱畢生之代表作，可惜這類作品都無法移到展場，讓更多人欣賞。

這次展覽主要以李松林老先生七十五歲以後的創作為主，不同於七十五歲以前多為了生活而作的作品，老先生在七十五歲之後，可以說更能夠隨心所欲的創作，不拘泥於客戶的需求、訂單的內容、藏家的委託，真正創作出自己想要的作品，而在這一段珍貴的創作過程中，唯一敢去干擾他的人，大概只有他的小兒子—李秉圭。為了要學習各種雕刻技巧，李秉圭有時會為父親設定主題，好藉此觀摩學習，甚至給父親出考題。

例如，有一次李秉圭在雕一尊關公像，中途遇到瓶頸，只好向父親求救，於是奇蹟就發生了，李老先生一接手，只見原本平淡無奇的關公像，就在輕巧的雕鑿之際有了生命與神韻。

李秉圭從小生長在雕刻世家中，可以說是吃木屑、玩雕刻刀長大的，雕刻刀對木雕師來說，就像生命一樣寶貴，少年李秉圭卻拿雕刻刀當玩具，甚至還玩得滿手是傷，常招來父親一頓好打，但他就是打不跑、罵不走，未曾澆息對雕刻的興趣。初中之後，每天下課，他一回家就要幫父親的木雕作品上彩。因此，從小他就明白，任何一門藝術都需要各種元素相輔相成，才能達到完美的境界。例如，遇到作品需要題字時，自認讀書不多的「松林師」總會另外請鄉里的文人雅士協助，因此也督促李秉圭從小多方涉獵書法、繪畫等藝術領域，並且向名師請益。

三十幾年的木雕歲月，當問起李秉圭是否有最滿意的作品時，謙虛如他，覺得沒有什麼得意或不得意，永遠都還有進步的空間。他表示，在雕刻技法上，父親從小受紮實的訓練，這份功力是後人無法在學校的教育體系中學得到的，也是自己永遠無法跨越的。父親對作品的題材、內容、角度總有最周全的詮釋，作品的每一個細節，都可以成為一件獨立的作品，讓觀者沉吟再三。而父親純熟的刀法，更是讓他佩服不已，有時候他花了十天功夫推敲構思，遲遲不敢動刀，但父親只要花二分鐘就能準確地下刀。

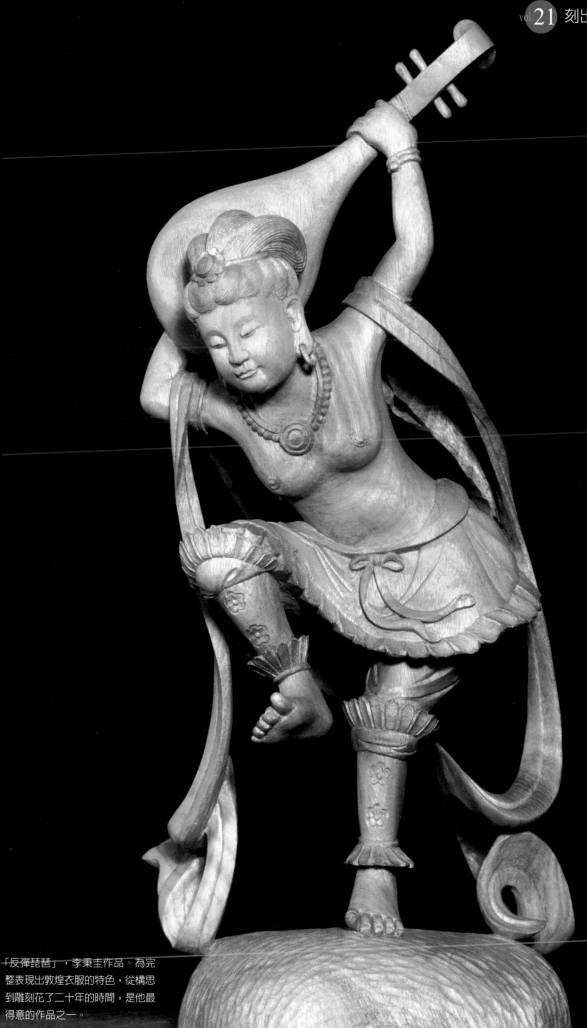

「反彈琵琶」，李秉圭作品。為完整表現出敦煌衣服的特色，從構思到雕刻花了二十年的時間，是他最得意的作品之一。

身為「雕刻世家」的一員，會不會擔心後繼無人？李秉圭輕鬆地搖搖頭：「要傳承就要能夠鶴立雞群，若只是為了傳承而苟延殘喘也沒有意義。」自己當初踏進這個領域，也是因為興趣，並不是長輩的刻意安排。到了李秉圭的下一代，他的大女兒現在西班牙唸西洋美術史、壁畫、油畫修復，兒子則在做水質研究，各有專精的領域，李秉圭說實在不需要硬逼他們走雕刻這條路。而現在自己該做的，就是在自己生命中的每一天，努力做出更好的作品。至於傳承，就隨緣吧！他說：「莫強求！對雕刻有興趣的人，自然會找到我！」

大陸方面對藝術品的仿製和量化，才是李秉圭所憂心的。國人願意花大錢去日本買當地特有的藝術創作品，並視其為人間國寶，對於國內藝師的作品，雖能認同其獨特性，了解其工法的細緻，但依舊無法與大陸低價的雕刻產品競爭。

從事藝術創作三十幾年，他悟出了「減掉」的藝術，即是在作品裡要去蕪存菁，在生活中要減掉所有煩人的事情，他強調是豁達的減掉，不同於不負責任隨它去的態度！當創作遇到瓶頸時，李秉圭還選擇「跳開」，亦即把創作上遇到的難題放一陣子，等有想法了、有感覺了，自然可以做最好的處理，從創作而來的體悟，何嘗不是最好的人生哲學。

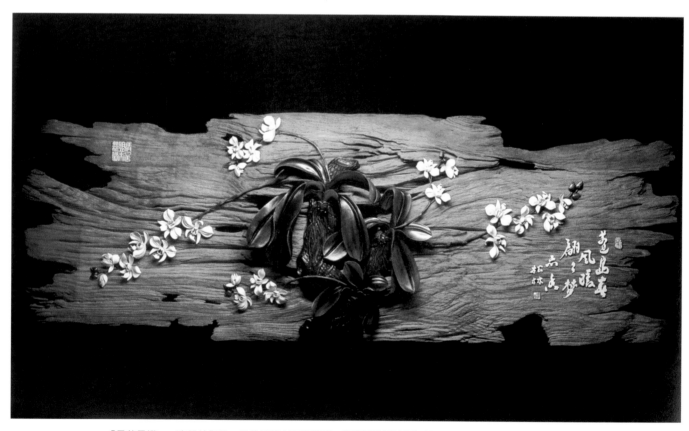

「是花是蝶」，李松林作品。手法以舊木配蝴蝶蘭，蝴蝶蘭花瓣伸展如蝴蝶，迎風翩翩起舞，如幻似真。

「劉海戲金蟾」，李秉圭作品。
表現出孩童的天真無邪，並象徵
招來喜氣。

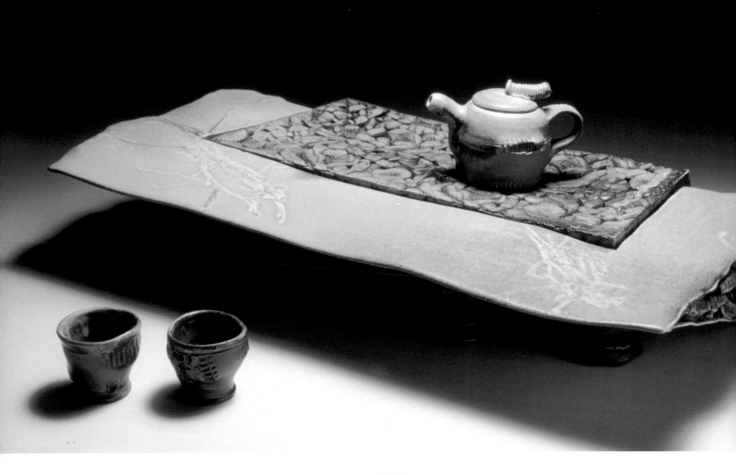

飲茶文化——
台灣陶藝家的茶具情事

　　泡茶若有適意的茶具，品飲時可以相得益彰，所以許多愛飲者都想要尋一只適合自己的茶具。

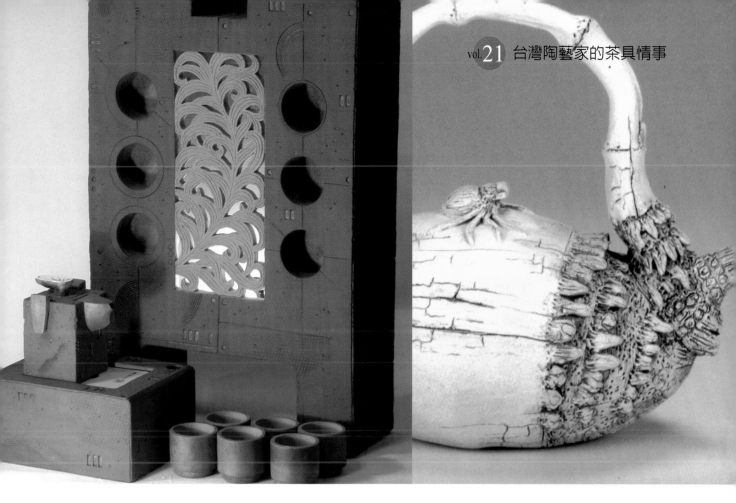

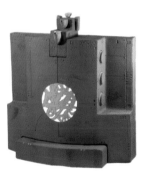

文 黃熙宗（國立台灣工藝研究所專員）

圖片提供／國立台灣工藝研究所

由左往右，由上而下依序為：
1 茶具，方柏欽作品。
2 茶具組，卓銘順作品。
3 竹根造型提樑壺，李淳賓作品。
4.5 茶具，李淳雄作品。
6 手捏樹幹造型茶具，李淳賓作品。
7 茶具組，卓銘順作品。
8 茶具組，蘇明華、侯瑤華作品。
9 茶壺，嚴國章作品。

近二、三十年來，由於台灣所盛產的茶葉漸為人們所喜好，泡茶的風氣因而在各地施展開來，這要歸因於台灣的茶葉，品種優良，製作技術特殊，使得茶葉沖泡起來芬芳的香氣與別具的韻味，令人神迷而讚嘆，泡茶的風氣因之普及全台，無論是做生意的或是家庭裡，迎接待客或相為品茗，泡茶已為一種禮節和習慣，這也很自然地形成了一種台灣的飲茶文化，亦即泡茶飲茶不但為許多人的習慣，並與台灣優良品質的茶葉相為結萃而成為的泡飲形式。因而，使用的茶具則格外的重要亦不可忽視。

沖泡茶葉若有適意的茶具，那品飲時則可以相得益彰，所以許多愛飲者都想會要去尋一只適合自己沖泡品茗時中意的茶具，這時茶具即成爲泡茶時重要的角色。當泡茶和飲茶在台灣各地漸行普及起來的時候，宜興茶壺即成爲愛飲者常使用的壺具，更有甚者，因宜興茶壺品類形態眾多，也成爲愛壺者收藏或養壺的方向。然而，從民國六十年代以來，隨著台灣工商經濟的發展，陶藝創作也漸行普及起來，除了學習陶藝的人漸增多之外，陶藝家的創作也更趨多元，這要拜資訊流通的迅速便捷，與國外多方的文化藝術學習和交流，因而使得台灣的陶藝創作也能跟隨著現代潮流的腳步，走上活潑而具創意的道路上來。陶藝的創作，除了需有自己特意

的技術之外，釉色的變化或黏土質感的燒控，都甚爲重要，此外，造型的創造表現，亦是一件陶藝創作品最爲引人之處。因之，在這種以陶藝創造的手法之下，台灣的陶藝家也創作出可以沖泡茶葉的茶具來，在這樣的時空背景之下，台灣陶藝家創製的茶具，實具有其本地的特色。

　　在創製茶具時，陶藝家所表現的技法亦爲多樣，如以手拉胚的方式，或以手捏成形，陶版成形，甚或以部份的石膏模型來成形，以及綜合性技法等，都可以是創製茶具的手法，因而所造作出來的造型就有多種的變化和形態，有些再配以不同的釉色或使用不同的土質，燒成後除了有絢麗的釉色之外，其質感也有親切和引人之處。陶瓷茶具的創製，除了重視造型的創

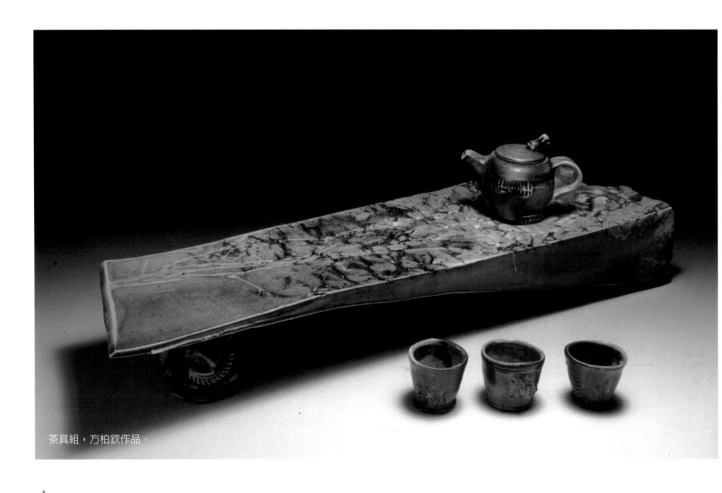

茶具組，方柏欽作品。

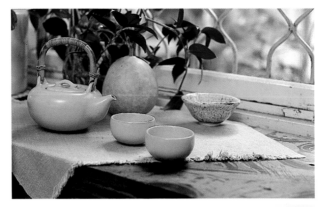

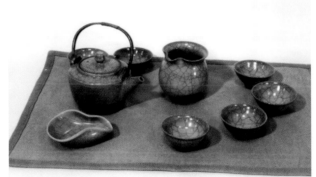

台灣陶藝家的創意，豐富了台灣飲茶文化的內涵。(上：廖素慧作品，下：蕭鴻成作品)

意之外也兼具其實用，故而拿來與台灣的優質茶葉相搭配，可沖泡出迷人好喝的茶液。這說明了泡茶除了使用著名的宜興茶壺之外，許多陶藝家使用台灣本地的黏土，並具創意地造作出來的茶具，一樣可以沖泡出一壺好茶來。

茶具與茶葉是相輔相成的，喜歡泡茶的人都想擁有一只適意的茶壺，在沖泡飲用時能提拿方便，壺嘴出水順暢，那將是很愉悅的情事。此外，又配以優質的茶葉，則沖泡飲用時更令人賞心而歡愉。在這種泡茶、飲茶者眾，以及也有喜歡茶具的收藏者諸條件之下，陶藝家對茶具的創製相對地也就活絡起來。這些許多都頗具創意，造型變化多端的茶具，與傳統宜興式的茶壺大異其趣；現代的陶藝創作，可以自由而無拘地盡情發揮，無論是具象或抽象的形態，陶藝家都可以以其所具有的技法來表現或發展出其所想要表達的意念和想法，亦或是純爲造型和美感上的呈露，在在都可以在陶藝的作品上揭盡開來。同樣的手法，在茶具的創作上也可以如是的表現，因而我們也都看到，台灣的陶藝家，在茶具的造型、釉色和質感上，有突破和極爲淋漓盡致的呈現，這爲陶藝的創作上，開創了精彩的一頁。

飲茶在現代是許多人生活的一部份，在我們的生活裡，我們時常都會使用到現代工藝家所創造或設計的生活工藝品。隨著時代的改變，生活空間也跟隨著會有所變動，人們的思慮或觀念也會隨著調整，故而新的事物則較會爲人們所接受。因之，台灣的陶藝家，許多都能跟隨著時代的腳步，來面對時空環境的變遷和外來文化的衝擊，並調整自己，以爲在創作上有所突破，陶瓷茶具即是在這樣的環境裡運應而生，以面對現代人的要求和被接受，時代的步伐就在這樣的境地裡往前邁進。其實工藝也應隨著時代的步調，一步步的向前和調整。

台灣陶藝家的茶具創製，就在這個時空環境變遷的律動裡一直有新意出現。很慶幸地，今天我們能觀賞到陶藝家們費盡心思並勤奮努力所造作出來的茶具，這不但豐富了台灣飲茶文化的內涵，也爲台灣陶藝茶具的創造和發展向前邁出了一大步。

拼貼藝術 DIY

Mosaic

馬賽克的異想世界

　　馬賽克多變的組合方式，可以大大滿足DIY愛好者，只要巧妙搭配素材、玩弄色彩，即可把平凡的東西改造成絕無僅有的創意作品，拼貼出無限想像。

 PART **1** 優雅風　 PART **2** 自然風　PART **3** 懷舊風

近年來興起奢華的復古風，絢麗奪目的馬賽克藝術同時蔚為時尚，越來越多人著迷於拼貼藝術的魔幻魅力。

馬賽克英文 MOSAIC 源於古希臘，意指值得靜思、需要耐心的藝術工作。其歷史相當久遠，二千六百多年前蘇美人便開始使用在建築上，至羅馬時代已被高度發展。

羅馬人用不同顏色的小石子、貝類或玻璃片等彩色嵌片拼組成圖案，運用在壁畫與地板上，街道與家家戶戶都可以見到馬賽克裝飾。在龐貝古城遺跡就發現了許多精美的鑲嵌圖，一戶人家門口的地板圖案是一隻被鍊子栓著的狗，表示「內有惡犬」，不難想像當時馬賽克藝術已相當生活化。

到了拜占庭時期，馬賽克藝術隨著基督教興盛而發揚光大，許多教堂大量以彩色鑲嵌玻璃裝飾，甚至使用金箔製作嵌片，黏貼時還故意使每塊不平，在陽光照射下產生金碧輝煌效果，更增添教堂的神聖色彩。

十九世紀末，在西班牙傳奇建築師高第手中，馬賽克藝術再度讓世人驚艷，他將碎瓶子、盤子等素材融入建築裝飾，創造了馬賽克拼磚的謎樣魅力，他的建築作品如聖家堂、奎爾公園、米拉之家，直到二十一世紀，還是讓每一位造訪巴賽隆納的人讚嘆其大膽前衛。

在台灣說起馬賽克藝術，一定會想到前輩畫家顏水龍，劍潭公園的馬賽克壁畫「從農業社會到工業社會」，成為許多台北人的城市印象之一。其他作品包括台北日新戲院的「旭日東昇」，以及台中太陽餅店的「向日葵」等，都是台灣最具代表性的馬賽克之作。

除了欣賞名家藝術，其實馬賽克之美與我們生活並不遙遠，現代素材豐富，有玻璃、水晶、磁磚、金屬、天然石等等，組合方式更多樣化，可以大大滿足 DIY 愛好者，只要大膽動手嘗試，巧妙搭配素材與色彩，把平凡的東西改造成絕無僅有的創意作品，人人都可以在生活中享受拼貼樂趣。

馬賽克 DIY 是很隨心所欲的工藝，材料不一定要花錢買，把家裡不要的碗或裝潢剩下來的磁磚，包入塑膠袋或布裡，往地上砸碎，就成了一片片拼貼的好材料。在顏色搭配上，可以先選定喜歡的亮麗色彩，再找其他彩度低的來搭配，顏色就可以跳出來。製作時，將所需要的幾種顏色放在旁邊，一邊做一邊挑出要搭配的顏色就容易多了。

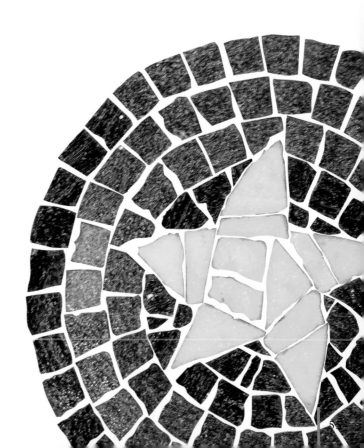

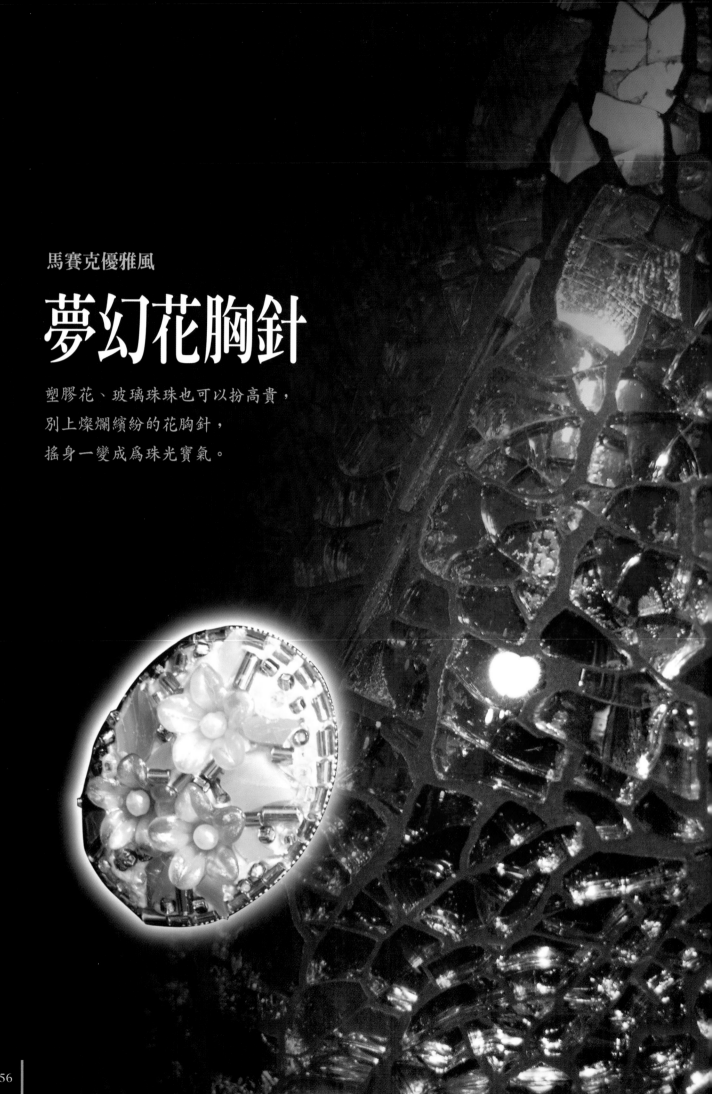

馬賽克優雅風

夢幻花胸針

塑膠花、玻璃珠珠也可以扮高貴，
別上燦爛繽紛的花胸針，
搖身一變成爲珠光寶氣。

材料與工具

別針台、AB土、塑膠花、玻璃管珠、玻璃圓珠、雲母玻璃片、假珍珠、壓克力顏料（白色、珍珠彩）、鎢鋼剪、白圭筆、鑷子

示範：蔣惠敏

做法

❶ 取1：1比例的AB土，以手揉合產生黏性後，擠黏在別針台上，弄平。

❷ 貼上塑膠花。

❸ 使用鎢鋼剪，把雲母玻璃片修剪成葉子形狀。

❹ 使用鑷子輕輕黏上葉子，一邊貼一邊整理AB土形狀。

❺ 外圍先貼一圈玻璃管珠，其餘空間補上玻璃管珠、圓珠，然後在每朵花上各黏上一顆假珍珠，放置陰乾處待乾。

❻ 使用白圭筆沾白色、珍珠彩壓克力顏料，幫AB土與花添增光澤，即完成。

蔣惠敏

東森幼幼台DIY學園娃娃老師，「快樂陶兵」工作坊創始人之一。

從事立體造型設計工作多年，擅長雕塑、繪畫、陶藝、紙黏土、馬賽克拼貼與鐵線串珠等，曾經開過展覽，經常受邀為電視或雜誌示範各種生活工藝DIY，並與同好出版了一系列關於工藝方面的書籍，近來致力於成立自己的品牌。

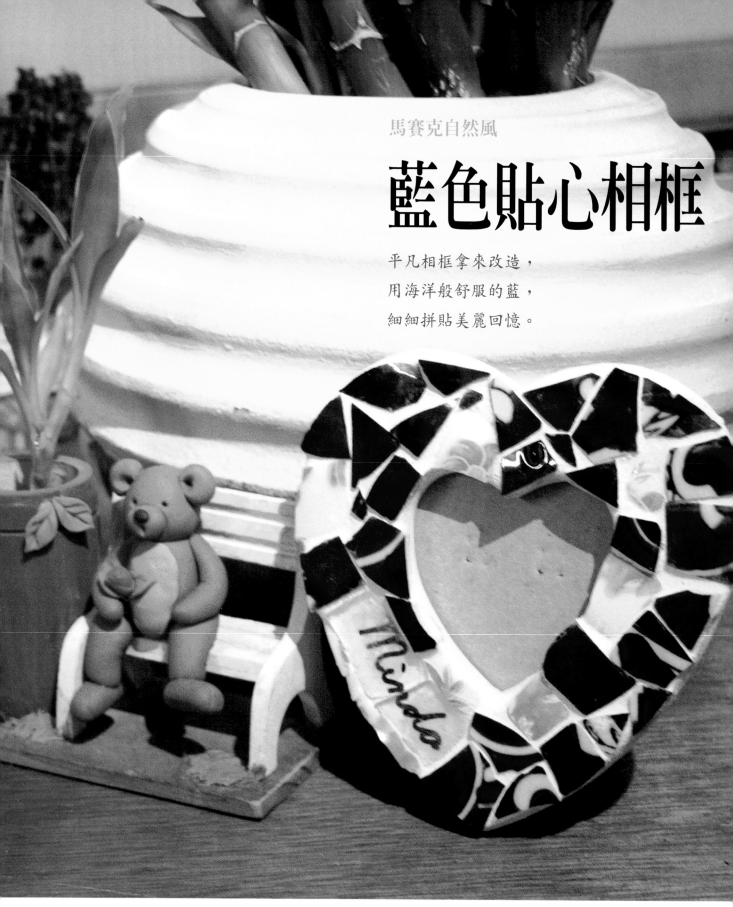

馬賽克自然風

藍色貼心相框

平凡相框拿來改造，
用海洋般舒服的藍，
細細拼貼美麗回憶。

蔡並定

現任文化大學推廣教育中心馬賽克老師、馬偕護專陶藝社團指導老師、世新大學社團馬賽克指導老師。

畢業於世界工商美工科立體組，專攻雕塑和陶藝，擔任廣告設計、專業藝品雕塑設計等工作多年，並曾在琉園工坊從事雕塑工作，目前投身陶瓷彩繪與馬賽克藝術拼貼的推廣。

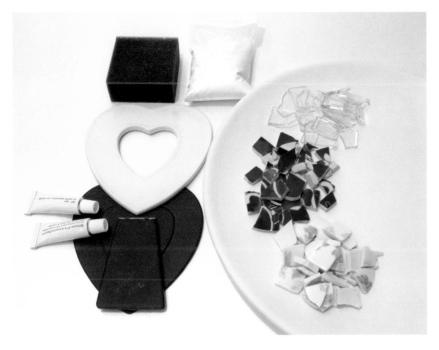

材料與工具

玻璃片、碎磁片（兩種顏色）、相框、矽利康膠、丁掛泥、海綿

示範：蔡並定

做法

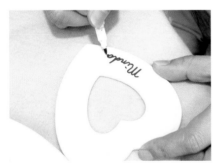

❶ 以油性筆在相框上寫名字。

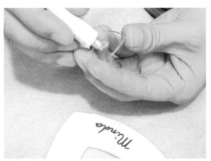

❷ 黏玻璃片，沾上矽利康膠，貼在簽名處。注意一定要平均抹上膠，最後塗丁掛泥時才不會有泥跑進玻璃縫隙。

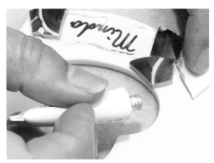

❸ 黏碎磁片，先挑選適合的磁片形狀，在磁片角邊沾膠即可，注意空隙不要留太大。

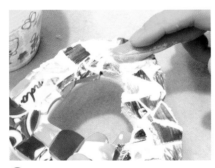

❹ 以 1：4 的比例調和水與丁掛泥，在馬賽克縫隙塗上丁掛泥。

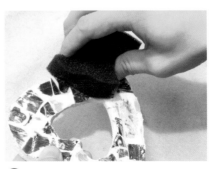

❺ 海綿沾水後擰乾，把馬賽克上的丁掛泥擦拭乾淨。

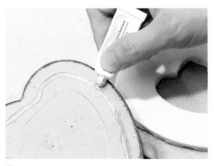

❻ 黏上相框底座，即完成。

馬賽克懷舊風

幸福玻璃燭台

點盞燭光，
透出慵懶情調，
彷彿在異國度假般幸福。

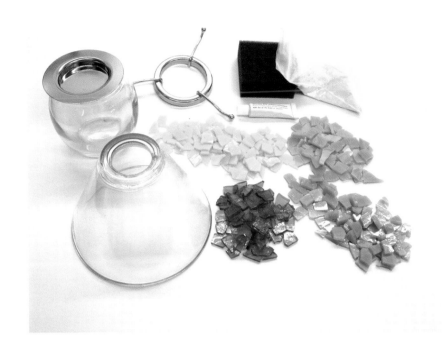

材料與工具

雲母玻璃片（4色）、玻璃燈罩與
燈座、矽利康膠、丁掛泥、海綿

示範：蔡並定

做法 ---

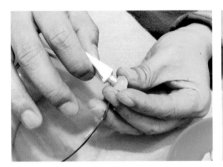

❶ 在雲母玻璃片上沾膠。

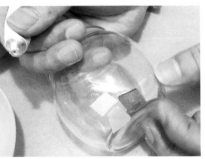

❷ 從燈座下方開始往上貼雲母玻璃片，才能確定完成後能站立。

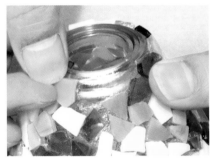

❸ 把玻璃燈座貼滿雲母玻璃片。

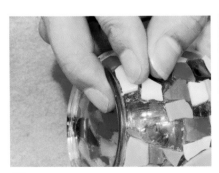

❹ 同樣方法，將燈罩也貼滿雲母玻璃片。

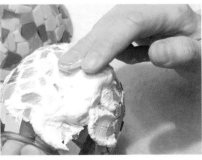

❺ 以1：4的比例調和水與丁掛泥，在馬賽克縫隙塗上丁掛泥。

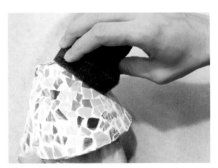

❻ 海綿沾水後擰乾，把馬賽克上的丁掛泥擦拭乾淨，組合燈罩與燈座，即完成。

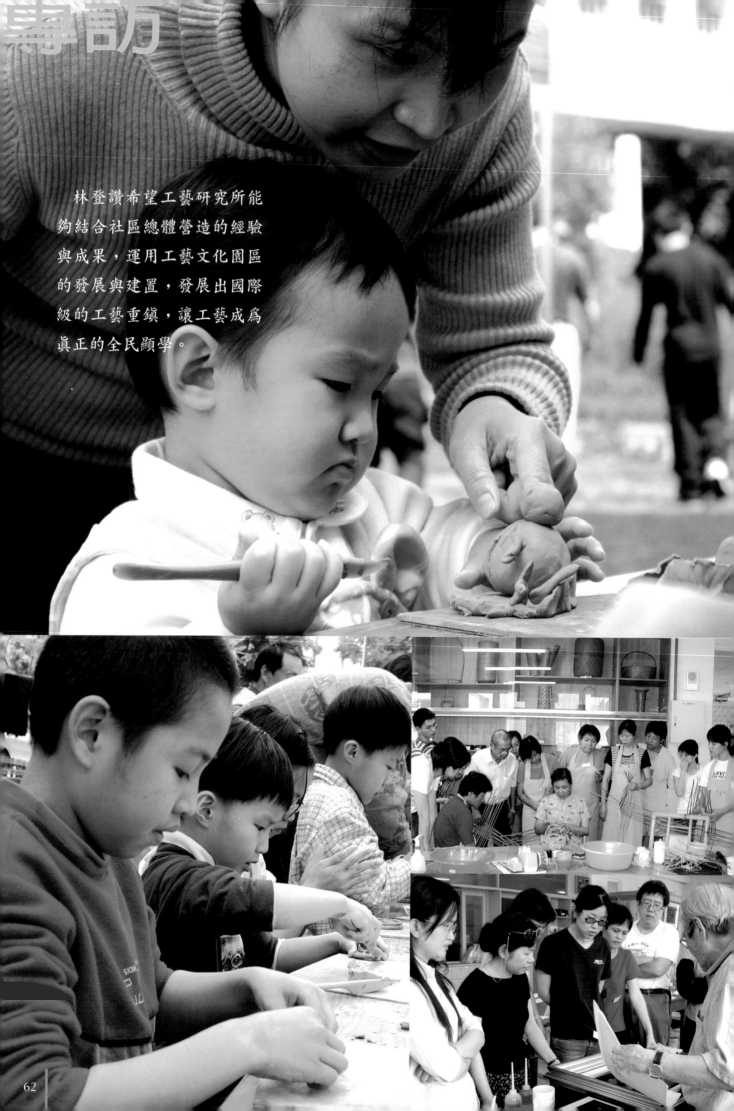

林登讚希望工藝研究所能
夠結合社區總體營造的經驗
與成果，運用工藝文化園區
的發展與建置，發展出國際
級的工藝重鎮，讓工藝成爲
眞正的全民顯學。

國立台灣工藝研究所所長林登讚

談社區總體營造與生活工藝

採訪 廖弘欣

日前國立台灣工藝研究所於南投草屯所址舉行新舊任所長交接典禮，新任所長原文建會第一處處長林登讚，在文建會副主委吳錦發的監交下，從副主委兼代所長洪慶峰手中接下工藝研究所印信。交接典禮上，林所長除了讚揚洪副主委在過去一年來帶領工藝研究所戮力改革、迎接挑戰的努力，亦期許未來工藝研究所同仁能繼續努力推動洪副主委策劃的「2005台灣生活工藝運動計畫」，同時將「台灣工藝文化園區」列為施政首要計畫。藉由本期林所長專訪，讀者不但能夠更了解工藝研究所推廣生活工藝的用心，亦能深入了解社區總體營造如何讓工藝走入生活，在地文化又如何讓民眾貼近工藝。

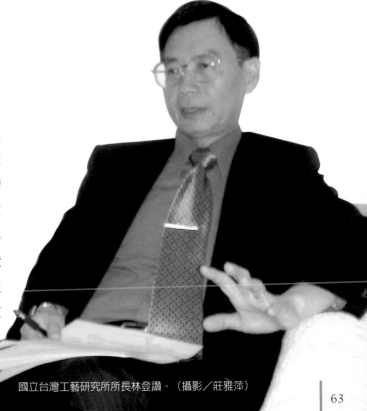

國立台灣工藝研究所所長林登讚。（攝影／莊雅萍）

從工藝切入社區總體營造

　　台南出生的林所長，回想起童年生活，物資貧乏的年代所造就出來的創造力與活力，讓他自童年即有與工藝接觸的美好經驗，陀螺、水槍、竹蜻蜓，這些自製玩具不但滿足了年幼好玩的心，更重要的是，享受製作過程與完成時所帶來的感動與成就。這些古早的童玩裡，有技巧、有回憶，也有傳承人與人之間的情感交流，經由孩子們一代傳一代的教導，林所長看到了工藝最貼近人心的部份。

　　工藝是需要交流才得以成長，需要使用才得以進步。離開中央研究院，投身文化建設委員會主導的社區總體營造工作，林所長看到了各地許多優秀的傳統工藝，這些都是資產，也是地方的特色。社區總體營造的主軸即為「一鄉一特色」，將豐富的人文資源去蕪存菁，以產官學結合在地文化精神，達到喚醒地方文化自覺、發掘地方文化特色、激發地方文化活力等目標。在文建會十年，奔波南北，讓林所長深切的體認到，以工藝切入社區總體營造、以社區總體營造提昇工藝，兩方相輔相成。

　　要讓工藝生活化、深化與活化，就必須與在地人才和文化相結合，並與在地情感相連結，社區總體營造在這些層面上佔有舉足輕重的地位。凝聚居民力量、塑造社區風格，林所長認為，以社區總體營造結合在地資源與人才，找出社區風格與特色，才能讓地方發展與產業活化齊頭並進，並互為所用。也許初期能發揮的影響力不夠廣，可是漸漸的，從社區居民開始互動，開始談論社區的發展與特色，再連結大家共有的生活記憶，找出屬於自己所屬社群的定位。最後，大家會回歸到工藝的討論，以工藝來標榜在地價值。林所長認為，社區總體營造所要做的事，就是讓原本被認為是彈丸之地的城鄉發展出能自我肯定的價值，讓這些鄉鎮在浩瀚的地圖上不致於被湮沒、被忽略，讓這些地方在地圖上「被看見」，於是乎，大家不但找尋到社區的價值、工藝的美好，為了讓社區獨特的人文風貌能永續並不斷向上提昇，居民也會開始關心社區的整體風格，於是一切回到生活的基本面。社區價值、工藝發展與生活層次，一切環環相扣如一生態系。

從在地文化出發的生活工藝

　　工藝，應該有自發性、自力自足，並且就近取材，這是林所長對工藝的看法。汲取在地文化養份的工藝，應該更深切體認到社區對工藝的影響，林所長提到，工藝不應只是工藝家的工藝，還要為全民的工藝，許多工藝家汲汲營營於藝術的鑽研，這當然很好，但生活美學應該觀照的是社會面與生活面，既然工藝是屬於大眾的，工藝就應該有生活化的那一面，讓大家更容易親近，更能從中感受。工藝不該只是創造藝術品，而是能使用、能欣賞、能感動，能在與之親近的過程中了解與反思，唯有這樣，工藝才有成長的空間，這也是工藝研究所開辦體驗工坊的原因。

　　藉由實際操作，讓過程的美好成為未來親近工藝的原動力，也將一般民眾對工藝的需求與想法反應給工藝家，工藝研究所3月底於南投草屯開辦的體驗工坊即立

意於此。體驗工坊為工藝研究所推動「台灣工藝文化園區」的一環，以舊草屯商工校舍做空間再利用，林所長提到，體驗工坊不單是要給大家一個親近工藝的園地，更重要的是結合在地文化，讓體驗工坊與未來的工藝文化園區成為南投人的驕傲，也成為南投人生活的一部份，這是園區永續經營的第一步。未來園區的規劃，也都會以在地人的需求為考量，希望能與在地人的情感與經驗相連結。

南投的好山好水好風情，使南投成為最有觀光潛力的縣市，可是南投的人文風貌與工藝人才，更是南投的瑰寶，談到未來的工藝文化園區，林所長衷心盼望，以南投的人文條件加上工藝文化園區的啟動，讓海內外能自動聯想「談工藝、來台灣、到草屯」。草屯要以工藝造鎮，以工藝之鎮自居，更要紮根在地、放眼國際，未來的工藝文化園區，將會有著在地活力、國家定位、國際視野。

傳統工藝是一脈相承的文化，珍貴的是使用物品時的感動，而與之相連結的情感、歷史與土地，則是在地人們最珍視的部份。以工藝連接社區的情感、投射居民的感動，工藝始終是與我們的生活經驗習習相關。今天，無論是談到文化創意產業還是公民美學，著眼的都是人們的經驗，而工藝研究所的目標，正是以對在地文化的感動行銷工藝產業。林所長期許，在未來的日子裡，工藝研究所能夠結合社區總體營造的經驗與成果，運用在台灣工藝文化園區的推展與建置，發展出國際級的工藝重鎮，讓工藝能夠在這些外在條件的推波助瀾之下，成為真正的全民顯學。

透過接觸，工藝之美不再遙不可及。（提供／國立台灣工藝研究所）

2005 與生活工藝有約

旨趣各異的「台灣工藝之家」、「台灣工藝之店」與「工藝假日廣場」，結合觀光休閒與藝術推廣，能夠帶給遊客更多美好的工藝體驗。

圖文提供　國立台灣工藝研究所

整理／廖弘欣、王曉鈴

繼上期所介紹的匠作之手系列，本期台灣工藝將以五位陶藝家爲主角，介紹他們美麗的作品，帶領各位領略陶藝之美與陶藝家的執著穩斂，也讓讀者能夠親炙陶藝豐沛的內涵與多變的樣貌。

白木全─龍谷陶坊

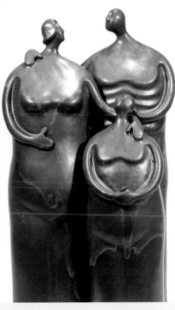

地　　址：南投縣草屯鎮碧山路 727 巷 364 弄 63 號

電　　話：049-2305235

營業時間：週一─週六 8：00 ─ 17：00、週日公休

　　自16歲起便投入陶藝創作的白木全，浸淫於陶藝世界三十餘年，曾入選第一屆國家工藝獎，在第三屆民族工藝獎獲三等獎、第四屆獲佳作，並屢獲傳統工藝獎的肯定。所主持的龍谷陶坊提供一般民眾玩陶、賞陶的經驗，成爲週休二日體驗工藝、親近藝術的最佳去處。

蔡榮祐─廣達藝苑

地　　址：台中縣霧峰鄉本堂村育群路 183 號

電　　話：04-23301602

營業時間：參觀請預約

　　多次代表台灣參加世界級陶藝展的蔡榮祐，堪稱陶藝界耆老，對台灣陶藝發展的貢獻讓他在 1983 年即得到十大傑出青年，近年除了持續創作與開個展外，亦爲國內各大工藝獎的評審，可見地位之崇高。其陶藝作品實用與美觀兼具，自生活提煉出的感動讓作品散發出醇厚的美感。

（圖片提供／蔡榮祐）

謝嘉亨—樂土

地　　址：台北市長安西路19
　　　　巷2弄19-2號1樓
電　　話：02-25418802
營業時間：參觀請預約

擁有西班牙國立馬德里大學陶藝家碩士文憑的謝嘉亨，在西班牙陶藝界小有名聲，多次參加歐洲各國藝術大展，並獲得馬德里市立銀行Caja Madrid國家陶瓷比賽第二名。曾在南瀛美展獲得南瀛獎與優選，並得到第四屆國家工藝獎。追求視覺平衡與視覺間的律動，這樣的企圖在作品中展露無疑。

蘇爲忠—有陶室

地　　址：台北縣新店市新烏路一段
　　　　87巷67號
電　　話：02-26660280
營業時間：每日13：00—19：00

曾入選1995、1997年中華民國陶藝雙年展與一、三屆亞洲國際工藝展，1995與1997年兩度入選葡萄牙Aveiro國際陶藝雙年展，並勇奪第一屆奧林匹克運動與藝術競賽雕塑類佳作和第二屆奧林匹克運動藝術競賽雕塑第二名、平面佳作。勇於汲取他類工藝手法，作品呈現多元面向。

許朝宗—吉洲窯

地　　址：台北縣鶯歌鎮大湖路185巷7號
電　　話：02-26705756、02-26782591、
　　　　0937003323
營業時間：每日10：00—19：00

鶯歌陶瓷文化觀光發展協會理事長許朝宗，曾獲1981年中華民國傳統與現代陶藝作品競賽特等獎與1987年台灣省手工業產品評選展第一名。近三十年的陶藝創作，師法古窯工法與畫工外，亦運用不同素材創造出新式陶瓷，在傳統中求創新與突破。

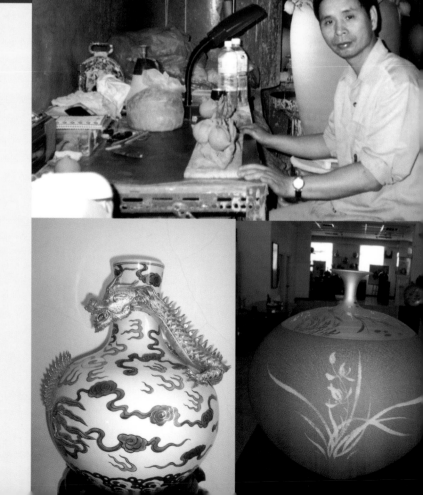

工藝之店

繼上期所介紹的藝文餐飲系列，本期台灣工藝繼續為各位推介五家旨趣各異的「台灣工藝之店」。五家位於北台灣的工藝之店，有強調複合經營、結合觀光休閒與藝術推廣的傑作陶瓷與苑裡藺草文化館，也有強調手作體驗的台華陶瓷，更有珍藏老淡水人記憶的典藏淡水藝術館，與風格平易近人的哈莉貓藝術工房。希望藉由工藝之店的介紹，能帶給讀者更多美好的工藝體驗。

台華陶瓷有限公司

地　　址：台北縣鶯歌鎮中正一路426至434號

電　　話：02-26780000

聯 絡 人：陳麗雪

營業時間：門市每日8：00－18：00（參觀藝術中心、陶藝研習中心、傳統手拉坏工場請電洽）

　　明亮舒適的門市空間、精緻而平價的陶瓷、知性而生活化的美學觀，台華讓陶瓷世界不再遙不可及，也讓傳統的鶯歌陶瓷找到了新的契機。

　　同一條街上有藝術中心展示台華陶瓷之美、陶藝研習中心推廣陶瓷欣賞與創作，並開放手拉坏工場參觀與實作，讓民眾能夠實際接觸製作過程。

傑作陶瓷有限公司

地　　址：台北縣鶯歌鎮中正一路379號

電　　話：02-26796166

聯 絡 人：許元國

營業時間：週一－週五9：00－18：00

　　　　　週六、日9：00－17：30

　　位於鶯歌陶瓷觀光街上的門市，流暢的參觀動線，典雅清幽的環境，在深厚的藝術氣息外，亦有一方園地，提供咖啡及茶飲，讓逛累了的民眾，能夠在倚在庭園造景旁，鬧中取靜一番。門市還有英語導覽的服務。

淡水文化股份有限公司（典藏淡水藝術館）

地　　址：台北縣淡水鎮中正路168號
電　　話：02-26296600
聯　絡　人：詹前轍
營業時間：週一－週五 14：00－22：00
　　　　　週六、日 10：00－22：00

　　由一群愛好藝術的工作者合資創立的典藏淡水藝術館，以留存淡水珍貴的人文風貌為己任，結合藝品販賣與展覽空間，多元的經營方式讓藝術館在淡水老街的觀光人潮中找到屬於自己的一方天地。

哈莉貓藝術工房

地　　址：台北市南京西路233巷6號
電　　話：02-25568571
聯　絡　人：陳秉魁
營業時間：週一－週六 10：30－19：00
　　　　　週日 10：30－17：00

　　結合展示空間與工房的藝文空間，以木雕見長的負責人讓哈莉貓成為親近木工藝的藝術天地。位在台北鬧區的工房，交通便利，環境簡潔清新，豐富的工藝品與平易近人的風格，適合扶老攜幼參觀。

苑裡藺草文化館

地　　址：苗栗縣苑裡鎮山腳里彎麗路99號
電　　話：037-741319
聯　絡　人：鄭清波
營業時間：週二－週日 9：00－16：30
　　　　　週一及國定假日休館

　　台中縣是昔日草蓆及草帽的產地，藺草是主要素材，而苗栗縣苑裡鎮產的藺草當時聞名全台，此館即是完整介紹藺草的處理流程與淵源。該館設有古文物展示區、遊客服務區、藺草編織 DIY 教室及稻田彩繪奇景等，走多元及複合式經營。

爲使公民美學與生活工藝活動得以紮根推廣，今年工藝所將透過人才培訓培養更多的工藝種子，並延續廣受好評的工藝假日廣場活動，把工藝帶進社會大眾生活中。

一、工藝人才培訓計畫

爲傳承工藝技術，培養工藝種子人才，由行政院文化建設委員會指導、國立台灣工藝研究所承辦的「94年度工藝人才培訓招生」，招生對象包括：1.從事工藝相關之業者。2.產品設計專業人員。3.從事美術、工藝、設計之老師。 4.大專院校美術、工藝、設計等相關科系學生。5.對美術工藝有濃厚興趣者。

本期研習科目分成七類科： 1.進階藍靛染藝研習班。2.植物染技藝研習班。3.首飾金工技藝研習班。 4.陶瓷燈飾與餐具用品技藝研習班。 5.傳統樂器製作與木胎漆藝研習班。 6.竹材與複合材結合技藝研習班。7.漆藝技藝研習班。

下載網站：國立台灣工藝研究所

　　　　　http://www.ntcri.gov.tw/

洽詢電話：049-2334141 轉 240 技術組

　　　　　林哲廷

二、工藝假日廣場

國立台灣工藝研究所推動工藝假日廣場迄今已近一年的時光，每週六上午九時至下午五時在陳列館外大草坪上舉行，已形成一具地方工藝特色之休閒活動。

今年工藝所爲展現更具特色的活動內容，與地方文化相關協會或社團合作辦理，呈現不同工藝協會的不同活動特質，將工藝「假日廣場」活動辦得更有聲有色。

九十四年度工藝假日廣場活動檔期

時間	協會名稱
二月	南投縣陶藝學會
三月	草鞋墩鄉土文教協會
四月	中台灣南投縣觀光產業聯盟協會
五月	集集影雕工藝村
六月	新故鄉基金會
七月	南投縣陶藝學會
八月	草鞋墩鄉土文教協會
九月	中台灣南投縣觀光產業聯盟協會
十月	集集影雕工藝村
十一月	南投縣陶藝學會
十二月	新故鄉基金會

工藝假日廣場四月份每週六與「中台灣南投縣觀光產業聯盟協會」合辦「人間四月天－觀光與文化藝術的饗宴」系列活動，特別安排菩提長青村千年美聲合唱團、 616 藝術劇團舞蹈表演、現場工藝示範展演、工藝攤位展售、美食推廣、 DIY 活動、跳蚤市場展售活動等。

「中台灣南投縣觀光產業聯盟協會」每週六活動期間將提供40份工藝材料，讓民眾免費DIY，並請指導老師於現場教學。

活動地點：國立台灣工藝研究所（南投縣草
　　　　　屯鎮中正路573號）戶外廣場、
　　　　　草坪、舞台

洽詢電話：049-2334141 轉 314 林小姐

日本染織紀行

在台灣手染風的吹拂下，說起植
物染大家都略知一二。利用大自然
植物的葉、枝、幹、樹皮抽出顏色
進行染色，創造那屬於草木獨特的
色彩，而屬動物性之貝紫染，您可
曾聽說過？

文、
攝影 劉怡君
（新竹市鐵道藝術村駐村藝術家）

說起鄰近的日本，一個主導亞洲流行脈動、追求快速變化的國家，意外地卻對它傳統之美的保存，傳統手工業之維護，及傳統工藝士之尊崇，竭盡所能，使得草木染織在日本仍保有十分成熟完整的風貌，日本人利用植物染料及天然纖維織成和服布，而後做成和服，在形形色色的產品開發後，仍然保有在地文化特色的熱情，在市場流行風潮中，開創出脫俗的藝術品味－這是我在日本學習植物染織時所體驗到的感動。

在日本期間，每天在進工房學習之前，必先至老師住處行師徒之禮，也就是向老師行磕頭跪拜之禮後，老師便會回贈一杯醒腦綠茶，做為一天的開始，在嚴謹傳統的師徒制度下，學習一顆謙悲之心，中國的尊師重道之精神，卻在日本徹底實踐，我從老師的身上，看見了身為一個職人的驕傲與堅持，和對技藝傳承擔當的責任，更把內心的心意與情感能量凝聚其中的專志，這是所學習到最寶貴的工藝精神，我期待回台後，也能開發屬於台灣的染織文化，順應節氣，尋找當季在地染材，在流行產業包圍中，創造工藝精神的美與堅持。

不可思議之紫－貝紫染

在台灣手染風的吹拂下，說起植物染大家都略知一二。利用大自然植物的葉、枝、幹、樹皮抽出顏色進行染色，創造那屬於草木獨特的色彩。自然之美、草香之柔，也許您曾體驗過，而屬動物性之貝紫染，您可曾聽說過？！取出貝類內臟之連接腺進行抽色，可染出不可思議之紫。這貝紫染在東方不但少見，也較為人所不知。約3600年前在地中海沿岸開始盛行，而後技術傳入古代埃及與羅馬帝國。貝類由於需一個一個撿拾採取，過程耗時且珍貴，這幻滅之紫15世紀時曾從歷史上消失。現在在墨西哥「國立人類學博物館」裡，有各種能染色的貝類標本介紹，染色過程到作品的展示。能染色的貝類，日本近海也有好幾種類，與地中海的貝類也不同。

在五月日本黃金週過後的星期天，與山崎老師夫婦同行，前往位於愛知縣吉良町漁港，開啓兩天一夜的貝紫染研修旅行。

此次作業地吉良町為靠三河灣之漁村，從東京車站搭乘新幹線後需再轉換兩次當地電鐵，換搭小巴士前往漁港卸貨地。在海風斜雨下，大家雖被吹的披頭散髮、褲腳全濕，但當手中拿到剛撿拾上岸的貝殼時，心想這小小的生命體，等下將幻化為帝王之紫，對於它的犧牲小我，給它敬禮三鞠躬。

大海來的禮物

赤螺（學名Rapana venosa Valenciennes）分布在地中海、日本、印度太平洋區，棲息於水深5-20cm的砂地。殼重、體型矮胖螺塔低、大小約10cm（見圖一）。首先使用鐵鎚於第二螺塔處敲打，殼破後露出貝肉用刀片縱切，即可看見像鼻涕一樣黏綢的「黃色」連接腺體（見圖二），在老師奇準無比、一刀見黃的操刀功力下，用鑷子取出腺液後（見圖三），貝殼雖有小傷口，但據老師的說法，若再將貝類拋回大海，它還是可以繼續苟延殘喘存活地，所以不是殺生。可是當天大家所使用過後的貝類，不但沒有重回大海的懷抱，當晚即被做成新鮮可口的生魚片料理，被大家吃進了肚子裡。

一個貝殼所能取出的腺液稀少且珍貴，用海水稀釋後，染液製作完成即可進行神聖的貝紫染了。

發色過程

　　貝紫染發色過程實在神奇有趣，不是化學染反應可以比擬的。最初爲Yellow→Yellow with green→Green→Blue→Purple。由於雨天沒有陽光，大家的作品都只發色至第2、3階段的黃綠色止，即無法再發色，卻持續發臭。什麼樣的臭？您有聞過海鮮貝類放久腐臭的味道吧！就是那種腥臭味。爲什麼會臭？植物染熬煮抽色時，有草香味。而屬動物性貝紫染液，乃屬貝類內臟血水，染後會不帶味嗎？

　　回到東京隔日即放晴，迫不及待地將作品晾在陽台上接受陽光的洗禮（見圖四）。不多久，即吸引了蒼蠅聞香而來，繞著我的作品團團轉，您就知道有多臭，蒼蠅爲什麼會喜歡吧！

　　近年來由於亂捕獲與海洋污染等問題，生存環境嚴苛，貝紫數量已漸減少中，況且從事貝紫染研究的人也不多。此次在將近80高齡的老師帶領下進行貝紫染研修，實在是非常寶貴的染色經驗。您一定想問我，台灣是海島，四面環海、漁獲

貝紫染過程

1.割貝：使用鐵鎚敲開貝殼。
2.取貝紫：夾出黃色腺液。
3.製作染液：染液用海水稀釋。
4.著色：直接浸染。
5.日曬晾乾。
6.水洗（中性洗劑）：發色至赤紫即可水洗。

量豐足，應該也有可染色的貝類吧！西方從貝類抽出的紫與中國從紫草的根染出的紫，色相非常接近，我建議如果想染「紫色」的話，還是以紫根爲好。因爲當老師拿出四年前貝紫染作品時，我只能說：「還真臭」！

華麗的絞之鄉－有松絞染祭

　　所謂「絞染」（SIBORI）就是運用縫、繞、綑、綁等技法防染，圖案部分因產生擠壓、推疊，染液無法滲透，染色後拆解縫綁處，即可得到滲透性紋樣效果。說起日本「有松・鳴海絞」對在台灣從事手染技法研究的人來說，應該不陌生。日本絞染發源地以洗鍊的京都與素樸的名古屋爲兩大產地，各有地方的歷史特色與技法表現。京都以「鹿子絞」聞名，因像子鹿的背部斑點，此技法特色又稱「京子鹿」。而「有松・鳴海絞」的三浦紋、手筋絞等屬從古代流傳下來的代表技法。手技之美，各自開花結果。

絞之鄉

　　而每年6月在「有松」開催的絞染祭（見圖五），兩天之內聽說湧進了數萬人，在出發之前著實掙扎了幾下。一來是從東京到名古屋的交通費令我心痛，二來又怕錯過此次再等一年的遺憾，還好確實有一看的價值。當天在火辣辣太陽助興下，參訪者果然多到不行，連想要停佇拍照，後面的人卻推著你不得不往前走的盛況。從車

站出口天橋就掛滿有松小學生可愛的T恤作品，數量之多就像大型晾衣場一樣，隨風搖曳輕擺。

如果您喜歡傳統建築和風氛圍的話，您一定會喜歡這裡（見圖六）。從車站徒步開始，日式深宅大院、傳統絞商並排連結成街，像掉入二、三百年前的江戶，商人、武士、飛腳（注1），好像已聽見他們的行走足音。海鼠壁（注2）、蟲籠窗、塗籠（注3）壁材，是目前唯一江戶時代面影，尚殘留保存良好的舊町。穿過有松車站聽見淙淙川流的聲音，一問叫藍染川，舊時藍商沿岸而建，順著河川的流動運送藍色的染料，而將此川染成藍色而有此一說。其實在染色業發展過程中，臨溪是一個重要地理條件，因為溪水可以提供染布時所需的良好水質，而溪畔也是漂洗、曝曬染布時的最佳場所。

絞之沿革

有松・鳴海分屬日本國鐵舊東海道之驛站小町，舊時因土地貧瘠，不適於農耕，入殖者不得不考慮發展其他產業。在江戶時代的前期（約4百年前），由竹田庄九郎使用騎馬用的韁繩做成白與藍的段染向藩主進貢開始，他就是有松絞開山祖師爺。初期以藍一色為主，而後加入紅花染、紫根染，技法種類變化慢慢多了起來，到目前少說也已達上百種以上。

有松・鳴海絞會館是為了保存絞業之文化與發展而建立的，一樓有絞染製品的展示販賣與不定期開辦絞染教室，二樓有歷史資料的介紹與技法實際示範，但須另付費觀賞，在有松眾多代表技法中，依

時間、日期安排，技師們輪番上陣實演，若想看得齊全，非得要來上好幾次才夠。但在絞染祭當天，十多種代表技法如蜘蛛絞、三浦絞、日出絞等，十多位技師一字排開（見圖七），公開免費示範，陣容之強大、陣仗之嚇人，心中大呼真是來對了！

絞業之變遷

有松絞為了要量產，從三百年前就開始完全採用分業制，也就是「一人一技法」，一個圖案中可能有數種技法的組合，作品就經過好幾個職人手中流轉完成，一塊和服布需費幾個月以上甚至一年的時間工夫。基本的「一人一藝」技法由母親傳給孩子，再由孩子傳承給後代。但這脈脈相傳的有松絞，在現代巨浪中也漸漸被吞噬。職人、技士們大都年事已高，這傳統手工業已漸轉為向中國、韓國發單，在現場可發現 MADE IN CHINA 絞染製品多的嚇人。如今如何能在雲南、貴州、東南亞地區，廉價的絞染品入侵下後有所區隔？仍然保有在地造型文化特色的熱情？

圖五　　　　　　　　　　　　　　圖六

顯然地在在都將考驗有松人的智慧。

　　目前絞染作業，雖有借助簡單的工具針台加快速度，但仍需用手一個一個、一處一處謹慎繞綁處理，可說尚無機械化，屬純技術、需勞力、耐性之手工業。這也是日本職人引以為傲的地方，因為是手工，它有技術工藝精神的堅持、歷史傳承的重任，還有職人美好青春的記憶。

注1：江戶時代以郵遞、貨送為業的人。

注2：凸綾波紋牆。

注3：石灰、黏土、海藻等攪和成抹牆用的灰泥。

陽光‧空氣‧花和水－紅花染

　　七月夏日，清晨四點，天未明，鳥已啼叫。我們已聚集在山形縣米澤市郊外，赤崩草木染研究所－山岸幸一老師的紅花田裡。在青山、朝靄的環抱中，開始紅花染染料的製作，也就是紅花餅製作。

　　紅花是山形縣的縣花（見圖八），但最早是由中國播傳過來的。它是中藥藥材的一種，因同時具有紅與黃兩種色素，也是最佳植物染染材。紅花餅製作非常地有詩意，分六大步驟進行，為「摘花」、「洗花」、「踏花」、「蒸花」、「翻花」、「搗花」。當大家捲起褲管，站在冰涼的溪水裡，有見過在溪邊洗衣服，沒看過洗花吧？！兩廂畫面光想像氣氛就有差，看花兒漂浮在水面上，那浪漫連呆頭鵝都能吟出詩來！

　　洗花後放入大木盆素足「踏花」，沒錯！就像歐洲製造葡萄酒時，大家快樂地在木盆上踩著葡萄邊跳舞的電影橋段啦！現場木盆不大，邊跳日本踊邊踩花的學姊，差點將木盆踩壞，盆底流出了些汁液，藥草香味瀰漫開來。紅花是藥草，裸足直接踩花，對血路通行好、也具殺菌作用，當然如果染成布，做成衣服，穿在身上，對健康有助益，也是化學染物不能給予的。

　　其次將花散落在草蓆上，接受陽光的恩惠，一邊慢慢乾燥一邊讓紅花發酵，過程為「蒸花」。三不五時用噴霧器輕灑些水並將花整理翻面，為「翻花」。待持續充分

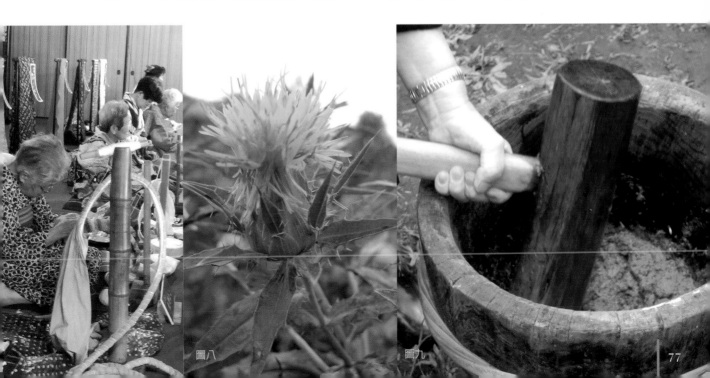

圖八　　　　　圖九

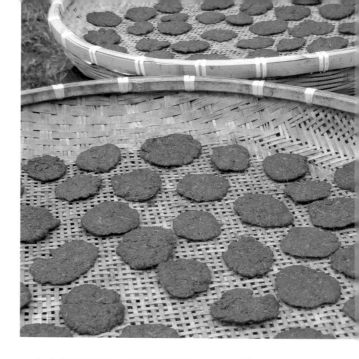

發酵，過2、3小時顏色漸轉爲深暗紅後，放入臼中搗打，也要技巧。雙腳打開蹲馬步，拿起那根不算輕的木榔頭，除需蠻力外，還要防止汁泥飛濺而出，那可就浪費了。搗打（見圖九）成紅泥狀，即可拿出，分做成如煎餅大小的圓薄形，放入大竹籮，再次接受陽光洗禮、連日曝曬，確實乾燥後，裝入紙袋放入冰箱保存，以防發霉，繁瑣的紅花餅製作即大功告成。

染材中的紅姬

紅花在6、7月開花採收後土地需休耕一年，3公斤的紅花只能做出約2百公克的花餅（見圖十），實在是需工又費時的工作。一般市面上所販賣的皆爲亂花，紅花餅是山形縣特有的製作方法，不但屬上級染材，價格當然也是秤斤論兩的天后級，但染出來的紅令人驚艷無比。

紅花餅在盛夏製作，紅花染皆在寒冬中進行，又稱紅花寒染。當我拿起白絲線將之浸入紅色染缸時，抬頭望向窗外的雪花飄飄，頓時明白了爲什麼紅花染要在嚴冬4點即開始一天的工作。

結語

染織文化源流遠長，自古老的年代起，人們就知道可從大自然萬物中得到顏色。透過不斷地實做試驗與紀錄，易染、耐久的植物染料就被保留下來利用，進而產生了各種不同的染色技法，如浸染、臘染、型染、繪染等傳統工藝技術，不斷地啓發人類美的意識與生活美感的追求。

可如今隨著時代變遷的腳步，手工化的植物染色日漸式微，最近幾年來，在有心人士的耕耘下，漸受到關注，如三峽五年前開始著手藍染技藝的復原、早期染坊的歷史文化調查，與藍染文化節的推動等，如今漸具胎形，成爲地方代表的文化要項；而南投中寮媽媽的手染巾，樸實素雅的設計、溫潤的草本色彩也漸受到關注與喜愛，開始在網路上販賣起來，不但擴展了行銷面，也讓媽媽們的創意有了發揮的空間，未來，在技藝傳承方面的斷層與復原，文化產業的營造與創新，仍有一條漫長的道路要走。

我思考什麼才是台灣道地染織文化？染織文化的獨特性在哪？有人說日本的茶道、織染、陶藝、紙藝……等，每一項原鄉創意都源自於國外，但因爲他們有自覺地腳踏傳統文化基層，背靠原鄉之美，所以能自信地、自在的吸收擁抱外來創意，轉而深厚豐饒原鄉基因庫，進而創作屬於自己更璀璨的巧手工藝。

所以我想，要開創台灣特有的染織文化，必須從善用地方特色，利用當地資源開始，有計劃地推動後繼者養成事業，除了不能忽略傳統文化的重建外，傳統染織也不能原地踏步，必須隨著時代的發展作適當的更新，經過轉型與吸收才能獲得再生的力量。

編後記

　　從威廉‧莫里斯、柳宗悅到顏水龍，這三位風雲人物分別在不同的國度引領一代工藝美術風騷。《台灣工藝》之前已推出「威廉‧莫里斯對台灣工藝的意義特輯」，本期延續此一跨時代、跨文化的生活工藝革命議題，並且把焦點回到台灣本土，欣賞斯土斯民兼容並蓄又自成一格的生活美學。同時特別介紹日本民藝運動先驅柳宗悅所提倡的「民藝」宗旨，讓讀者一窺日本常民美學之堂奧。

　　顏水龍的馬賽克壁畫，應是台灣拼貼藝術的初體驗，他的馬賽克作品已成為封存時代餘韻的文化財，近年來越來越多人喜愛馬賽克拼貼變化多端的奇幻魔力，我們特別企劃了馬賽克藝術 DIY，邀請讀者一同分享拼貼的樂趣。

　　其他主要內容包括：載織載繡─台灣原住民織繡文化展、民族藝師李松林百年紀念展、台灣陶藝家的茶具情事及日本各地傳統染織等專題。

　　希望您會喜歡本期精心策劃的內容，並繼續給予批評指教。

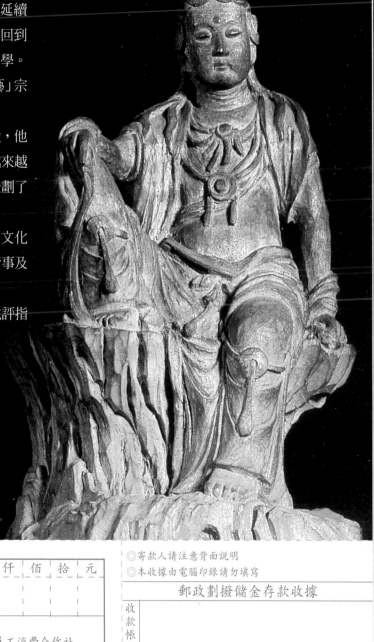

觀音菩薩，李松林作品。

顏水龍與生活工藝 特輯

ISSN 1017-6438

顏水龍與生活工藝特輯／張瓊慧總編輯.-- 初
版.--南投縣草屯鎮：臺灣工藝季刊出版：
臺灣工藝研究所發行,2005〔民94〕
面； 公分. --（臺灣工藝；21）

ISBN 986-00-0725-X(平裝)

1.工藝
968 94005056

作者／胡美惠
攝影／楊豔萍

發 行 人：林登讚
策劃小組：張仁吉、林美臣、林秀娟、賀豫惠、賴怡利、
　　　　　陳泰松、許峰旗、程天立、陳文標、李蒼江、
　　　　　江瑞燐、魏楸揚、洪文珍、林秀鳳、林淑惠、
　　　　　鄧淑如
編輯顧問：呂華苑、何壽川、林來順、陳立恆、陳曼君
發 行 者：國立台灣工藝研究所
地　　址：542 南投縣草屯鎮中正路 573 號
電　　話：（049）2334141-3
傳　　眞：（049）2356613
網　　址：http://www.ntcri.gov.tw/
e - m a i l：ntcri@ntcri.gov.tw
出 版 者：台灣工藝季刊社
電　　話：（049）2334653
傳　　眞：（049）2307975
e - m a i l：crafts@ntcri.gov.tw

主題規劃：中國時報企劃開發中心
編製單位：時廣企業有限公司
總 編 輯：張瓊慧
企劃主編：李劍慈
文稿主編：王曉鈴
美術設計：林瑞玟
文字編輯：廖弘欣、莊雅萍
讀者服務：游淑君
地　　址：108 台北市大理街 132 號
電　　話：（02）23087111 轉 2318
傳　　眞：（02）23045148
讀者專線：0800-686-688
代理經銷：時報文化出版企業股份有限公司
地　　址：235 台北縣中和市連城路 134 巷 16 號
電　　話：（02）23066842
製版印刷：五洲彩色製版印刷股份有限公司

出　　版：2005 年 3 月初版
定　　價：149 元
法律顧問：蕭雄淋律師